L'ART
DE LA PEINTURE,
POËME.

L'ART
DE LA
PEINTURE,
POËME,

TRADUCTION LIBRE ET EN VERS DU LATIN
DE CHARLES-ALPHONSE DU FRESNOY,

AVEC DES NOTES CRITIQUES ET LITTÉRAIRES ;

Par M. A. RABANY-BEAUREGARD,

Ancien Employé à la Bibliothèque du Roi, ci-devant Professeur d'Histoire à l'école centrale du département du Puy-de-Dôme, associé correspondant de l'Athénée de la Langue française, des Philalèthes de Lille, et de la Société d'Agriculture et des Arts séante à Bourges, et Professeur de Belles-Lettres à Guéret.

A CLERMONT-FERRAND,

Chez J. VEYSSET, Imprimeur-Libraire, rue de la Treille.

1810.

A Monsieur Jeudy-Dumouteix ;
Jurisconsulte, et ancien Professeur de Législation à l'École centrale du département du Puy-de-Dôme.

Monsieur,

C'est l'amitié reconnaissante d'un ancien collègue qui vous dédie cet ouvrage. Je ne rappellerai point ici à quels titres je vous dois cet hommage. Si, sous le rapport des talens, il doit être jugé sévèrement du Public, puisse-t-il

Du moins subsister comme un monument éternel des sentimens d'estime et d'amitié de celui qui se dira toujours avec un nouveau plaisir,

Monsieur,

Votre très-humble
et obéissant Serviteur,

Rabany-Beauregard.

PRÉFACE.

Il n'y a point d'art dont les préceptes n'aient été tracés ou recueillis par d'habiles maîtres. Aux ouvrages célèbres qui ont dévoilé, dans nos tems modernes, les secrets de la Peinture, tels que ceux de Léonard de Vinci, de Raphaël Mengs, de Gérard Lairesse, du Poussin, de Renolds, de de Piles, de Félibien, etc., on pourrait joindre encore les Réflexions critiques de l'abbé Dubos sur la Peinture et la Poésie, les Poëmes de l'abbé de Marsy, de Le Mierre, du baron de St.-Julien, de Watelet, etc. Mais personne, peut-être, n'a, comme du Fresnoy, présenté, dans un code aussi serré, aussi précis, aussi judicieux, tout ce qu'on peut dire de plus important sur la Peinture.

Il naquit à Paris en 1611. Son père, qui était apothicaire, le destinait à la médecine;

mais son inclination le portait à la Peinture et à la Poésie, et la nature fut plus forte. Il prit d'abord des leçons de Dessin chez Vouet ; et deux ans après, il quitta cette école pour passer en Italie. Sans autre ressource que son pinceau pour subsister, il se vit réduit à la plus affreuse misère, et la supporta avec tout le courage d'un homme qui ne connaît d'autre besoin que celui de l'étude. Il sortit de cet état d'indigence par les généreux secours qu'il reçut de Pierre Mignard, avec qui il se lia de la plus étroite amitié. Mignard, de son côté, profita des conseils et de l'expérience de du Fresnoy, qui, pour échauffer son enthousiasme, lui récitait, tantôt quelque ode d'Horace ou d'Anacréon, tantôt quelques morceaux choisis de l'Iliade ou de l'Enéide. L'infatigable du Fresnoy voyait tous les jours s'étendre la sphère de ses connaissances : il étudiait Raphaël et l'antique, et à mesure qu'il avançait dans la théorie de son art, il écrivait

ses remarques en vers latins. C'est de ces observations que naquit son poëme *de Arte graphicâ*. Il prenait tour-à-tour la plume et le pinceau. Il approche du Titien pour le coloris, et du Carrache pour le dessin. Ses tableaux et ses dessins ne sont pas communs. Il n'avait pas l'exécution facile, soit qu'il eût une trop haute idée de son art, soit que naturellement timide, il eût la main lente et paresseuse. Il a laissé environ cinquante études ou tableaux finis, qui sont estimés, et dont quelques-uns sont des copies du Titien. Il mourut de paralysie en 1665, âgé de cinquante-quatre ans, chez un de ses frères à Villiers-le-Bel, à quatre lieues de Paris.

Il n'eut pas la satisfaction de publier lui-même son poëme sur la Peinture, auquel il avait donné tous ses soins; il travaillait même à l'enrichir de notes explicatives des principes, lorsqu'il fut surpris par la mort. Ce fut Mignard qui, en 1684, rendit aux lettres

PRÉFACE.

le service de publier cet ouvrage. Il a été traduit en français par Roger de Piles, et cette version a été retouchée en 1753 par M. de Querlon.

Cette production a toujours joui parmi les connaisseurs de la plus haute estime. Ce ne sera pas sans doute rabaisser de son prix, ni faire injure au talent de son auteur, de dire que tous les excellens préceptes qui y sont renfermés, sont évidemment extraits du fameux traité de Léonard de Vinci sur la Peinture, et que le poëte a suivi son guide pas à pas. * C'est déjà un grand titre à la gloire et à la reconnaissance publique, d'avoir su puiser avec tant de discernement dans une source si abondante, d'en avoir extrait, pour ainsi dire, ce qu'il y avait de plus substantiel, et d'en avoir formé, sous les

* Cette opinion a été avancée par M. Gault de St.-Germain, dans le *Traité de la Peinture* de Léonard de Vinci, Paris, 1803.

auspices d'une muse rigide et peut-être trop méconnue de nos jours, un code qui sera toujours également nécessaire aux artistes et aux amateurs.

Tout sage et tout réservé qu'est du Fresnoy, on est cependant forcé de convenir qu'il a sacrifié en quelques endroits aux systêmes et aux opinions qui divisaient les écoles de son tems, et qu'il a avancé des principes qui ont jeté dans l'erreur bien des artistes du 18.e siècle. Les notes que l'on trouvera à la suite de ce poëme, auront pour objet de relever la fausseté de ces principes, ou de donner plus de développement et de clarté à ceux qui l'exigeront.

Cet aveu pourra paraître extraordinaire, parce qu'un traducteur se croit par état et par devoir obligé d'être plutôt le panégyriste que le critique de son auteur. Mais l'intérêt de l'art et de la vérité doit l'emporter sur de vaines considérations. M. de Piles lui-même n'a pu être déterminé ni par de

pareils motifs, ni par l'amitié, à déguiser entièrement les erreurs de du Fresnoy, et ce poëme, malgré quelques défauts, n'en est pas moins une production originale, qui méritera dans tous les tems d'être étudiée et approfondie.

...Ubi plura nitent in carmine, non ego paucis
Offendar maculis.

M. Watelet, comme M. du Fresnoy, était peintre et poëte. Il a imité et suivi la marche de du Fresnoy : comme lui, il a puisé tout son poëme dans Léonard de Vinci, et quoique son prédécesseur lui eût laissé beaucoup à dire, et qu'il soit entré dans de nouveaux détails et de plus grands développemens de plusieurs principes essentiels, quoiqu'il ait même écrit en français, il n'a pu, malgré tous ses efforts, ni faire oublier, ni même égaler du Fresnoy.

« M. Watelet, dit M. Clément dans ses
» observations critiques sur la traduction
» des Géorgiques par M. l'abbé Delille,

PRÉFACE.

» avait acquis assez de lumières et d'expé-
» rience sur les arts, pour en tracer les
» principes. Dans son poëme qui a paru en
» 1760, et qui a été ensuite traduit en alle-
» mand, il a mis un ordre qui contribue au-
» tant que la netteté même de son style, à
» éclaircir ses préceptes. Poëte et peintre
» comme du Fresnoy, il s'étend sur la partie
» technique ; il a même poussé les détails
» beaucoup plus loin que son modèle. Mais
» il n'a pas su, comme du Fresnoy, mêler
» la critique à l'instruction. Il n'a pas su
» jeter sur ses leçons ce sel piquant qui les
» fait retenir. Aucune réflexion profonde
» et raisonnée, aucun trait qui reste dans
» l'esprit. Son style en général est faible et
» sans consistance. Il n'est point offusqué
» d'ornemens déplacés, mais il est aussi
» trop dénué de poésie. Nulle verve, nulle
» force, nulle élévation, nulle chaleur. Par-
» tout des idées communes revêtues de cou-
» leurs vulgaires. L'élégance même, quand
» elle s'y trouve, est médiocre. Une prose

» soutenue et soignée se fait lire avec plus
» de plaisir. »

Il convient sans doute de faire connaître ici le jugement que de savans critiques ont porté de du Fresnoy.

« Le poëme de du Fresnoy, dit le mar-
» quis d'Argens, tom. 13, pag. 101, sera
» regardé comme un chef-d'œuvre, pendant
» que la peinture sera estimée et cultivée.
» La diction en est élégante, et a la pureté
» des poëtes du siècle d'Auguste. Les prin-
» cipes qui y sont établis, sont les fonde-
» mens de toutes les meilleures réflexions
» qu'on peut faire, et de tous les préceptes
» les plus utiles que l'on peut prescrire. »

L'abbé de Monville, dans la vie de Pierre Mignard (Amsterdam, 1731), ne parle du poëme de du Fresnoy qu'avec enthousiasme. » Si ce n'était pas, dit-il, une espèce de
» témérité d'opposer un ouvrage moderne
» aux chefs-d'œuvre du siècle d'Auguste,
» je dirais que le poëme de du Fresnoy
» *de Arte graphicâ*, peut entrer en com-

PRÉFACE.

» paraison avec celui d'Horace sur l'Art
» poétique. Ce sont deux grands maîtres
» qui ont puisé dans les mêmes sources :
» l'un et l'autre ont étudié la nature dans ce
» qu'elle a de plus parfait ; l'un et l'autre
» donnent des leçons si sûres, que les négli-
» ger c'est s'égarer, c'est retomber dans la
» barbarie. »

L'abbé de Marsy a traité le même sujet que du Fresnoy, et nous a donné aussi un poëme qui est lu avec plaisir par les amateurs des muses latines. Il a imité souvent son prédécesseur, qui l'a été également par tous ceux qui depuis ont voulu s'exercer sur la Peinture. Mais l'exemple de l'abbé de Marsy a prouvé que lorsqu'il s'agit d'un poëme qui doit avoir l'instruction pour but, les agrémens et les belles tirades ne sauraient remplacer la solidité et la connaissance de l'art. Il faut encore entendre ici M. Clément, qui, après avoir comparé les deux poëmes, finit par donner la préférence à celui de du Fresnoy. « L'abbé de Marsy, dit ce judicieux

» critique, a su rendre la lecture de son
» poëme moins difficile, en écartant tout
» ce qui tient à l'art mécanique de la Pein-
» ture. Otez-en deux ou trois endroits qui
» regardent particulièrement cet art, le reste
» peut s'appliquer également à la poésie. Il
» a fait une galerie de tableaux, mais il n'a
» pas fait de poëme proprement. Aussi l'Art
» de peindre de du Fresnoy, malgré sa
» sécheresse, est-il un ouvrage plus original,
» plus dans le genre de la poésie didactique.
» Son style est aussi plus convenable à ce
» genre. Il manque quelquefois de grâce et
» de souplesse ; mais il est sain, précis, so-
» brement poétique ; il fait penser. Celui de
» l'abbé de Marsy est chargé d'ornemens
» ambitieux. Son élégance est trop pom-
» peuse, ses fleurs trop recherchées. Il ne
» vous laisse guère que des mots dans la tête.
» Le style de du Fresnoy est à lui ; il s'est
» formé sur Lucrèce et sur Horace, mais il
» ne les a pas mis à contribution. L'abbé de
» Marsy a le style de tous les poëtes latins

PRÉFACE.

» de collége; ce sont des membres pris çà
» là dans Virgile, dans Ovide : voilà pour-
» quoi il a préféré les descriptions et les ta-
» bleaux au raisonnement et à la critique.
» Avec le secours des anciens poëtes, il est
» facile de faire des images dans leur langue;
» mais pour raisonner et donner des leçons
» de goût, il faut s'enfermer en soi-même
» et tirer davantage de son propre fonds,
» puisqu'il n'y a qu'Horace qui ait écrit en
» vers sur ces matières, et qu'il n'est pas
» facile de prendre la manière simple et
» aisée d'Horace. Le poëme de l'abbé de
» Marsy ne peut donc plaire qu'aux jeunes
» gens, qui font comme lui des vers sans
» songer dans quel genre ils travaillent, qui
» courent après les tirades, mais qui ne
» recherchent point l'ensemble d'un ouvra-
» ge; qui effleurent tout et n'ont rien à eux.
» Si le poëme de du Fresnoy est lu de peu
» de gens, au moins sera-t-il étudié avec
» fruit de ce petit nombre d'artistes et de

» connaisseurs; il leur laissera dans l'esprit
» des réflexions utiles; mais le poëme de
» l'abbé de Marsy ne sera goûté que par
» des lecteurs très-superficiels, et ne peut
» être utile à personne. Si vous voulez entrer
» un peu dans le détail de son poëme, vous
» verrez qu'il n'a point de marche à lui,
» point d'idées neuves, rien qui lui appar-
» tienne et qui lui soit propre. »

Après avoir parlé du poëme de l'abbé de Marsy, nous ne pouvons guère nous dispenser de dire un mot de celui de Le Mierrre, qui a tantôt traduit et tantôt imité celui de l'abbé de Marsy. Son style en général, selon le même critique, paraît dur et roide, et plus digne de Chapelain que de Racine. Son poëme, qui n'apprend pas grand'chose aux jeunes artistes, et qui n'est qu'une déclamation en vers, manque souvent de variété, d'élégance et d'harmonie. Plusieurs beaux morceaux animés de l'esprit poétique, tels que l'invocation au soleil, le morceau sur

la chimie, font desirer qu'il en eût fait un plus grand nombre d'autres qu'il n'a fait que ébaucher.

« Le Mierre, dit M. de La Harpe, trouva
» moyen, en s'appuyant fort adroitement
» sur un poëme latin moderne, qui lui
» fournit les idées et les images, de faire
» un poëme sur la Peinture, dont la versifi-
» cation est généralement plus passable que
» celle de ses tragédies, et de tems en tems
» beaucoup meilleure qu'à lui n'appar-
» tient. Il est difficile de profiter davantage
» de son modèle. Sa marche est exactement
» la même que celle de l'abbé de Marsy ; il
» traite comme lui du dessin, ensuite des
» couleurs, puis de l'invention, et de ce
» qu'on appelle la poésie d'un tableau ; il
» donne les mêmes préceptes et cite les
» mêmes exemples. Les pensées, les transi-
» tions, les images sont presque par-tout
» celles du poëte latin ; enfin, la versifica-
» tion est presque toujours littérale dans des

» morceaux de quarante à cinquante vers. »

D'après ces témoignages, il est évident que du Fresnoy conserve toujours la palme et la prééminence sur tous ceux qui ont voulu le suivre dans la même carrière. Au défaut de ces témoignages, il suffirait presque de dire, pour donner une haute idée de son poëme, que le législateur de notre Parnasse, qui étudiait si soigneusement les anciens, et qui savait si bien s'approprier tout ce qu'ils ont dit et pensé de mieux, n'a pas dédaigné de puiser dans cette source, et qu'il en a retiré une foule d'excellens préceptes ou de conseils utiles, qu'il a transportés dans son Art poétique, comme il sera facile de le remarquer.

« Il serait trop long, dit fort judicieuse-
» ment M. de Piles, dans sa préface de la
» traduction de ce poëme, de faire voir en
» détail les avantages qu'il a par-dessus les
» autres qui ont paru avant lui. On aura tout
» aussitôt fait de le lire pour en juger. Tout

» ce que je puis en dire, c'est qu'il n'y a pas
» un mot qui ne porte dans celui-ci ; et
» que dans les autres il se rencontre deux
» défauts considérables, c'est qu'avec ce
» qu'ils en disent de trop, ils n'en disent
» pas encore assez. J'espère, enfin, qu'on
» avouera qu'il est utile presque à tout le
» monde, aux amateurs pour s'instruire à
» fond et juger avec connaissance de cause,
» et aux peintres pour travailler sans inquié-
» tude et avec plaisir, puisqu'ils seront en
» quelque façon assurés de la bonté de leur
» ouvrage. Il faut en user comme d'une li-
» queur précieuse, à laquelle on prend
» d'autant plus de goût, que l'on en boit
» peu. Lisez-le souvent, lisez-en peu,
» mais goûtez-le bien. »

Tel est le jugement unanime que les bons esprits et les meilleurs critiques ont porté d'un ouvrage estimable, qui est moins lu et moins connu qu'il ne mérite de l'être. La raison de cet injuste oubli vient sans doute

de ce qu'il est écrit dans une langue que l'on passe beaucoup de tems à n'apprendre que très-superficiellement. J'avoue que c'est une étude de le lire et que pour bien entendre cette latinité mâle et vigoureuse, qui tient peut-être un peu de la rudesse, il faut être habitué au style de Lucrèce, avec qui du Fresnoy a tant de ressemblance. Ce poëme, qui a été traduit dans plusieurs langues savantes de l'Europe, n'a pas reçu le même honneur parmi nous, à moins qu'il faille se contenter de la faible traduction de M. de Piles.

Mon ami, M. Gault de St.-Germain, si avantageusement connu dans les arts et dans les lettres par une foule d'estimables productions, consultant moins mes forces que son goût pour un art qu'il aime de passion, m'a mis entre les mains ce poëme traduit par M. de Piles, et m'a engagé à le traduire en vers. Je sentais qu'il ne suffisait pas de s'occuper quelquefois de poésie pour écrire sur un art

dont je n'ai pas une connaissance assez approfondie. J'ai essayé cependant, pour complaire à l'amitié, et comme j'avais l'avantage de travailler sous ses yeux et de pouvoir profiter de ses conseils, j'ai fini en assez peu de tems cette traduction que j'ose exposer aux regards du Public.

Je l'avais à peine terminée que le hasard m'a fait découvrir à Paris une autre traduction libre et en vers de ce même poëme par M. Renou, peintre du Roi, etc. Je m'abstiendrai d'en parler : l'éloge et la critique seraient également suspects dans ma bouche. Elle a été imprimée à Paris en 1789. J'avoue que m'étant peu occupé des ouvrages qui concernent la Peinture, je n'avais aucune connaissance de celui de M. Renou, et que je n'aurais pas même entrepris ma traduction, si j'avais su qu'il en existât déjà une. Mais enfin l'ouvrage est fait, et je le donne sans prétention, desirant seulement qu'il puisse donner une idée du poëme latin,

et sur-tout qu'il soit de quelque utilité aux jeunes artistes et aux amateurs de la Peinture.

Comme M. Renou, j'ai fait une traduction libre, et j'ai été déterminé par plusieurs des motifs qui l'avaient déterminé lui-même. J'ai senti d'ailleurs que cette concision qui convient au génie de la langue latine, n'aurait peut-être pas la même faveur dans la nôtre. Il fallait souvent lier les idées, amener les préceptes les uns des autres, rendre plus clair ce qui pourrait paraître obscur, donner un peu plus de développement à ce que l'auteur ne fait qu'indiquer ; adoucir quelquefois par le tour et l'expression la sévérité qui sied mieux à la poésie latine qu'à la nôtre ; et je pense, en un mot, que c'eût été peut-être défigurer du Fresnoy et lui rendre un mauvais office que de le traduire en vers aussi littéralement qu'il eût été possible.

Je demande donc grâce pour les écarts que j'ai pu me permettre. J'ai travaillé sur

le fond, sur les idées de du Fresnoy, et si j'ai pu faire quelques écarts dans les endroits qui n'étaient pas de préceptes rigoureux, du moins je ne me suis pas permis d'altération dans le sens, parce qu'alors ce n'aurait plus été une traduction, et je ne pense pas que la liberté que l'on peut se permettre, même dans ce qu'on appelle une traduction libre, doive aller jusqu'à substituer ses propres idées à celles de l'original.

J'ai aussi hésité un instant si je diviserais le poëme en trois chants, ou si je m'en tiendrais à la division adoptée par du Fresnoy. J'avoue que la division par chants me paraissait plus séduisante et me semblait avoir quelque chose de plus régulier. En réunissant avec l'exorde la première partie, qui est très-courte, on aurait conservé une sorte d'équilibre et d'égalité dans la division ; mais j'ai craint de heurter l'intention et de détruire le plan de du Fresnoy, qui, après son début, place des préceptes généraux, avant

d'établir sa division et de traiter chaque partie séparément. D'ailleurs la première, qui traite de l'Invention, n'aurait eu, selon moi, aucune liaison avec les préceptes qui la précèdent, et j'ai cru dès-lors qu'il fallait s'en tenir au plan et à la division de l'auteur.

Enfin, j'ajoute des notes à cet ouvrage : je souhaite qu'elles aient aux yeux du Public tout l'intérêt que j'ai tâché de leur donner, en profitant des conseils et des secours de M. Gault de S.-Germain, au moins pour ce qui a rapport au sentiment de l'art.

L'ART
DE LA PEINTURE.
POËME.

Sœur de la Poésie, et sa digne rivale, (¹
De tout tems la Peinture a marché son égale ;
Ou plutôt voyez-les, pour plaire à la raison,
Se prêter tour-à-tour leurs attraits et leur nom.
L'une peint les objets par sa voix éloquente,
Et prend alors le nom de Peinture parlante :
L'autre, avec autant d'art, pour remuer les cœurs,
Au feu de son génie animant les couleurs,
Est une Poésie expressive et muette,
Qui de nos passions est la noble interprète.
Comme à tracer aux yeux tout ce qu'on aime à voir
Elle exerce toujours son magique pouvoir ;
La Poésie ainsi va créant des merveilles,
Et pour charmer l'esprit enchante les oreilles.
Tout ce que son orgueil refuse de traiter,
Le pinceau dédaigneux ne saurait l'adopter.

Mais quel rapide essor sur leurs ailes sacrées
Les enlève soudain aux voûtes éthérées,

Pour y porter les vœux que du pied des autels
Les peuples rassemblés offrent aux immortels !
Oh ! qui pourrait les suivre au-delà de ces mondes
Qui nous versent les flots de leurs clartés fécondes ?
Elles ont pénétré jusques dans ce séjour
Où le maître des dieux tient son auguste cour,
Et peuvent soutenir l'éclat dont s'environne
La majesté divine assise sur son trône.
Bientôt, admises même à ses conseils secrets,
Elles vont recueillir ses immortels décrets.
Mais c'est trop peu : leurs mains, prodigues de miracles,
De l'arbitre du monde exposant les oracles,
Découvrent à nos yeux les sources du bonheur,
Et de leur feu céleste embrasent notre cœur.

Tout l'univers leur doit des sujets dignes d'elles.
Elles ont pris leur vol dans des routes nouvelles,
Et pour notre séjour quittant celui des dieux,
Jusqu'au sein de la terre elles portent leurs yeux.
De cet ardent desir qu'elles ont de nous plaire,
Il n'est point de climat qui ne soit tributaire.
Elles plongent pour nous dans l'abîme des mers,
Ou s'élancent de là dans l'espace des airs.
De quelles régions sauvages ou lointaines

Leurs regards n'ont-ils pas surpris les phénomènes ?
Le tems même, voyant son voile déchiré,
Reproduit à leurs yeux ce qu'il a dévoré ;
Et leur main ne choisit et n'offre à la mémoire
Que des noms adoptés et chéris par la gloire.
C'est donc par ce moyen, magnanimes Héros,
Que les vôtres, vainqueurs de la nuit des tombeaux,
Et disputant aux dieux nos vœux et nos hommages,
Toujours plus respectés ont traversé les âges.
Tel fut l'antique honneur de ces deux arts divins,
Et tel est leur pouvoir sur le cœur des humains !

 Pour donner à mes vers plus de nombre et de grâce,
Je n'invoquerai point les faveurs du Parnasse ;
Le rigide précepte, énoncé clairement,
A l'austère raison suffit sans ornement.

 O vous, qui ne suivant qu'une aveugle routine,
Etouffez sous la règle une chaleur divine,
Je ne viens pas du poids de préceptes nouveaux
Appesantir encor vos serviles pinceaux.
Mais vous, qui de votre art connaissez l'excellence,
Et qui, chéris du ciel, en sentez l'influence,
Qui n'aimez que le beau, la nature et le vrai,
Artistes ! c'est à vous que je m'adresserai,

Afin que le talent à la règle se plie,
Et que l'art sans effort seconde le génie.
Apprenez donc comment vous pourrez pour toujours
Du public éclairé mériter les amours.

Le beau doit être seul l'objet de la Peinture (*
Mais il faut le choisir, le voir dans la nature.
Est-il pour le trouver de plus heureux moyens
Que d'avoir et les yeux et le goût des anciens ?
Sans ce goût, le pinceau, dans ce qu'il fait éclore,
Avec l'art avilit l'artiste qui l'ignore.
Eh ! comment applaudir au barbare talent
Qui toujours loin du but marche en se dégradant ?
On a beau censurer, l'orgueil et l'assurance,
De tout tems, pas à pas ont suivi l'ignorance,
Et c'est de leur accord autrefois si connu,
Que ce proverbe usé jusqu'à nous est venu :
« Rien ne peut égaler l'assurance parfaite
» D'un peintre détestable ou d'un méchant poëte. »

Rien qu'un objet connu ne peut nous enflammer ;
Car comment desirer ce qu'on ne peut aimer ?
Pour obtenir enfin ce que notre cœur aime,
Il faut joindre aux efforts une constance extrême.
Or, le beau, présenté par d'aimables hasards,

Viendra-t-il de lui-même enchanter vos regards ?
Non, non, ne croyez pas que tout, dans la nature,
Soit indistinctement digne de la Peinture.

Vous donc qui de votre art sentez la dignité,
Sachez ce qui doit être admis ou rejeté.
Gardez-vous d'imiter la nature imparfaite ;
Soyez-en désormais l'arbitre et l'interprête :
C'est à vous qu'appartient l'honneur de faire un choix :
Du reste voyez-la se soumettre à vos lois,
Tantôt pour corriger quelques taches légères,
Tantôt pour exprimer des grâces passagères.

A la célébrité vous aspirez en vain,
Si l'art bien entendu ne guide votre main.
La pratique qui veut marcher sans théorie,
Est l'aveugle égaré, que son mauvais génie
Fait hors du droit chemin tomber à chaque pas.
Seule la théorie aussi ne suffit pas.
Voulez-vous à vos vœux que le succès réponde ?
Joignez à la pratique une étude profonde.
C'est par ces deux moyens qu'illustrant ses pinceaux,
Apelle a droit encore à des honneurs nouveaux.
Mais d'un législateur la vaste prévoyance

Peut-elle de cet art tracer le code immense ?
Pour vaincre sûrement tant de difficultés,
De quels mots espérer d'assez vives clartés ?
Qu'il vous suffise donc, amant de la Peinture,
D'écouter quelques lois qu'enseigne la nature,
Et qu'indiquent si bien ces modèles parfaits,
Que le goût, sans péril, n'abandonne jamais.

Pour guider prudemment un génie indocile,
La théorie ainsi lui donne un frein utile,
Et toujours maîtrisant son délire fougueux,
Ne lui permet jamais des écarts dangereux.
Il faut savoir en tout distinguer les limites.
Trouve-t-on le bon sens hors des bornes prescrites ?

Votre soin principal, en prenant le pinceau,
Sera donc dans le choix d'un sujet qui soit beau,
Qui plaise en instruisant, où notre ame ravie
Des formes et des tons admire l'harmonie.
Qu'admirable en tout point, un tableau si parfait
Montre alors jusqu'où l'art peut aller en effet.

L'INVENTION.

PREMIÈRE PARTIE.

Enfin, j'entre en matière, et d'abord à ma vue
L'objet qui se présente est une toile nue;
Humble et faible appareil, où de l'invention
Les trésors vont ravir notre admiration.
Mais que produirait seule une légère flamme?
Tous les feux d'Apollon doivent brûler votre âme.
Vous sentez-vous saisi d'une divine ardeur?
Tout s'anime à l'instant, la toile et la couleur.

De l'ensemble, avant tout, faites-vous une étude:
De chacun des objets choisissez l'attitude:
Des ombres et des clairs, des tons et des couleurs
Pressentez bien d'abord les effets enchanteurs.
De leur contraste heureux l'élégante harmonie
Donne seule à l'ouvrage une grâce infinie.

Traitez-vous un sujet pris dans l'antiquité?
Des costumes, des mœurs rendez la vérité, (4
Et sur le premier plan gardez-vous de permettre

Qu'un frivole accessoire ose jamais paraître,
De la muse tragique alors prenant leçon,
Montrez votre vigueur au fort de l'action.
Mais, sur ce point si rare et le plus difficile,
Quelles veilles, quels soins, ou bien quel maître habile,
Presseront la lenteur d'un esprit paresseux ?
C'est vous qui prendrez seuls un essor généreux,
Vous à qui fut donnée, infuse avec la vie,
Cette flamme qu'au ciel Prométhée a ravie,
Et qui seuls adoptés par les dieux bienfaisans,
Avez seuls obtenu leurs célestes présens.

 La Peinture jadis au Nil dut sa naissance; (5
Mais la Grèce bientôt prit soin de son enfance.
Par le goût élevée en cet heureux climat,
Elle jeta dès-lors un si brillant éclat,
Que l'art, en nous charmant, semblait forcer à croire
Qu'il eût à la nature arraché la victoire.
Tems célèbre à jamais ! quatre écoles alors
Pour la gloire de l'art rivalisaient d'efforts,
Rhodes, Corinthe, et vous Athènes, Sicione,
Dont il ne reste plus qu'un nom qui nous étonne.
Différant néanmoins par l'exécution,
Toutes quatre tendaient à la perfection.

Quelle preuve en faut-il que ces divins ouvrages
Qui depuis ont servi de type à tous les âges ;
Qu'on n'a point égalés, malgré tous les succès
Qui d'un art faible encor couronnent les essais ?

LE DESSIN. (6

SECONDE PARTIE.

Toujours dans l'attitude imitez leurs exemples.
En se développant, que les membres soient amples. (7
Portent-ils en avant ? par un contraste heureux, (8
D'autres établiront l'équilibre avec eux ;
Toujours dans leur à-plomb, et balancés de sorte
Qu'hors du centre jamais leur poids ne les emporte.

Voyez-vous cette flamme ondoyante et qui fuit ? (9
Que le pinceau moëlleux, habilement conduit,
Aux flexibles contours en donne la souplesse :
Qu'on n'y puisse jamais remarquer de rudesse,
Point de saillie outrée ; et surtout ayez soin
Largement dessinés, qu'ils soient menés de loin,
Et que les traits heurtés n'en détruisent la grâce.
Que les muscles d'ailleurs indiqués à leur place,
Doucement prononcés, ne se roidissent point.
Suivez encor les Grecs, nos maîtres sur ce point.
Comme eux, pour vous guider, prenez l'anatomie, (10
Et faites correspondre au tout chaque partie.
Sans cet heureux accord qui charme les esprits,

Votre ouvrage n'est rien qu'un objet de mépris.

Lorsque d'une partie une autre prend naissance,
A celle qui produit donnez plus de puissance.

N'attirez pas mes yeux sur des objets confus :
Que tous au même point tendent pour être vus.
Mais il ne faut pas toujours voir dans la perspective (¹²
Une règle de l'art certaine et positive.
Quels secours cependant ne fournit-elle pas ?
Que d'obstacles levés qui retardaient vos pas !
Quand sous un faux aspect vous peignez une chose,
De votre erreur souvent elle seule est la cause.
Peignez donc l'objet tel qu'il s'offre en général, (¹⁴
Jamais comme il doit être au plan géométral.

Sans cesse variez l'air de vos personnages. (¹³
Distinguez avec soin les sexes et les âges :
Observez leurs climats : la couleur, les cheveux,
Le visage, en un mot, que tout diffère en eux.

Des membres, de la tête, et de la draperie,
C'est au goût de régler l'accord et l'harmonie.
Que l'art, pour réussir, soit docile à ses lois.
Mais comment suppléer au défaut de la voix ?
Saisissez des muets l'attitude éloquente.

Ainsi que sur la scène un héros se présente,
Au milieu du tableau, qu'à son air de grandeur,
On puisse distinguer le principal acteur.
Là que sa dignité paraisse toute entière,
A l'éclat que sur lui répandra la lumière,
Et ne souffrez jamais, sur la scène arrivant,
Qu'un acteur importun l'approche en le couvrant.

Habilement groupés, que tous les personnages,
Par leur variété, charment dans vos ouvrages.
Le tumulte déplaît : des groupes trop confus,
Sans fatiguer les yeux, ne sauraient être vus.
Mais, en leur assignant des places inégales,
Que le goût délicat fixe leurs intervalles.

Qui pourrait, sans ennui, voir ces groupes oiseux,
Qui blessent à la fois et le goût et les yeux ?
Oh ! que j'aime une scène où le feu du génie
Avec le mouvement sait répandre la vie !

Dans les positions que tout soit contrasté :
Les figures jamais vers le même côté,
Et dans le même sens avec ordre placées,
Ne doivent se mouvoir sans être traversées.

Si de face on en voit se porter en avant,

Que d'autres aussitôt viennent en opposant,
Par les jeux variés de leurs différens rôles,
La gauche au côté droit, la poitrine aux épaules.

Mais, lorsque d'un côté tout est en mouvement,
Dans l'autre n'allez pas me montrer à l'instant
Un champ froid et désert, où règne le silence.
Que dans votre tableau tout vive et se balance.

Si d'un drame embrouillé les acteurs trop nombreux
Dégoûtent justement le public dédaigneux,
Quel tableau peut de même obtenir ses suffrages,
Si vous le surchargez de trop de personnages ?
Lorsqu'un sujet exquis dans sa simplicité
Obtient si rarement quelque célébrité,
Vous vous exposeriez à suivre d'autres traces,
Sans redouter pour vous de fâcheuses disgrâces !

Dans la confusion qui règne en vos tableaux,
Où trouver la grandeur et même le repos,
Cet aimable repos que le silence amène
Dans des lieux seulement que l'on parcourt sans peine ?

Ce n'est pas néanmoins par un principe outré

Que je veuille tenir le talent resserré.
Peignez-vous le concours d'un peuple qui s'assemble?
Il faut que d'un coup-d'œil j'en saisisse l'ensemble;
Et je ne puis souffrir un pénible travail
Qui m'oblige à chercher chaque chose en détail.

Si vous êtes forcé de cacher les jointures, (14
Que l'on puisse du moins voir les pieds des figures;
Autrement tout votre art s'épuiserait en vain
Pour les faire mouvoir sur un plan incertain.

Mon œil ne peut-il plus s'enfoncer dans l'espace?
Je vois les corps guindés, sans aisance et sans grâce.
Mais dans la profondeur s'il perce librement,
Tout ressort, l'action, l'air et le sentiment.
Un corps est-il caché? qu'alors la main exprime
Toute la passion dont la tête s'anime.

Les aspects qui ne sont qu'avec peine saisis, (15
Les mouvemens forcés, les membres raccourcis,
Quoique de vos pinceaux ils puissent être dignes,
Il faut les éviter. Fuyez aussi ces lignes (16
Qui ne présentent rien que des contours égaux.
Triangles, ou carrés, non, que de froids pinceaux,

Servilement soumis à votre symétrie,
Ne vous empruntent point à la géométrie.

Des contrastes partout je cherche les effets :
Dans l'ensemble qu'alors tous vos tableaux parfaits,
A mes yeux enchantés, dans toutes leurs parties,
Montrent à la chaleur les grâces réunies.

Consultez la nature et marchez sur ses pas.
Mais que la règle ici ne vous abuse pas,
Et quoique toutes deux présentent quelque entrave,
Ce n'est pas pour traiter le génie en esclave.
Il peut donc quelquefois, par un sublime effort,
Se livrer noblement à son heureux essor.
Cependant sans secours que pourrait la mémoire ?
Que de la vérité, seul témoin qu'il faut croire,
La nature, sans cesse admise à vos regards,
De l'art plus circonspect prévienne les écarts.

Pour un chemin au vrai qui peut seul nous conduire,
L'erreur en a frayé mille pour nous séduire.
Quel moyen aurez-vous d'éviter le danger,
De parvenir au but, et d'un pinceau léger
De saisir sagement le beau dans la nature,
Pour la peindre toujours dans sa propre parure ?

Savante antiquité ! ton école surtout
Peut ranimer encor le talent et le goût.

 Allez, interrogez ces sublimes ouvrages ;
Dont la perfection instruira tous les âges.
Vous ne laisserez plus échapper de vos mains ([17]
Ces vases, ces reliefs, ces chefs-d'œuvre divins ;
Ces marbres animés, ces bronzes, ces statues ;
Où la grâce et la vie ont été répandues.
Quel sentiment alors va ravir vos esprits !
Mais dans ce noble feu dont vous serez épris ;
Que vous déplorerez notre lâche ignorance,
Qui d'atteindre à ce point perd même l'espérance !

 Une figure unique à l'art industrieux
Demande autant de soins que des groupes nombreux.
Que toutes les beautés se rassemblent sur elle :
Qu'ici votre génie enfante une immortelle.
Mais dans la draperie apprenez avant tout ([18]
Combien tout-à-la-fois il faut d'ordre et de goût.
Qu'elle soit sur le corps jetée avec noblesse ; ([19]
Des plis trop étranglés fuyez la petitesse :
Qu'ils soient amples et grands : que des membres toujours,
Flexibles et mouvans, ils suivent les contours. ([20]

Laissez encore à l'œil une libre carrière :
Que par l'effet de l'ombre et les traits de lumière,
Malgré les plis qu'il voit couler en ondoyant,
Il puisse appercevoir le moindre mouvement.

Évitez la roideur : trop adhérente en place,
Combien la draperie a perdu de sa grâce ! (²¹
Que la magie ici d'un pinceau toujours sûr
Anime, en trompant l'œil, l'effet du clair-obscur.

Si les membres entr'eux présentent trop d'espace,
Qu'un pli bien ménagé les unisse avec grâce.
Comme un membre trop sec serait sans dignité,
Et que le moëlleux seul fait toute sa beauté ;
La draperie ainsi, jetée avec noblesse, (²²
Fait couler seulement quelques plis sans rudesse,
Qui conduits avec art sur tous les endroits creux,
Y versent sans effort les rayons lumineux,
Et d'un vuide inutile ainsi voilant l'espace,
Font disparaître l'ombre et prolongent la masse.

Sachez bien distinguer la fortune et les rangs :
Donnez au magistrat des plis larges et grands :
Que le pâtre retrousse une étoffe grossière,
Et nouez pour la nymphe une gaze légère.

Aux figures aussi joignez les attributs
Qui distinguent les rangs, les arts ou les vertus,
Ou la religion, ou la paix, ou la guerre,
Mais sans les surcharger des trésors de la terre.
Ne prodiguez donc point l'or ni les diamans; (23
Ce luxe est superflu : de tous ces ornemens
On n'estime que ceux dont les dieux sont avares ;
Les autres, dédaignés, ne sont pas assez rares.

L'objet ne pose point ? comment le bien saisir ? (24
Il faut le modéler pour le voir à loisir.

Conformez-vous aux lieux, et dans tous vos ouvrages
Rendez le caractère, ainsi que les usages.
Mais cela suffit-il ? non, je veux plus encor :
Elancez-vous, prenez un plus sublime essor.
Que votre heureuse main fasse éclore sans cesse (25
Tout ce qui peut charmer, la grâce et la noblesse,
Cette grâce surtout que l'art n'atteint jamais,
Sans ce goût qui du ciel atteste les bienfaits.

Mais pourrez-vous sans honte exercer la Peinture,
Si vous ne suivez bien l'ordre de la nature ?
Artiste mal-adroit, faut-il que vous peigniez,
Dans des lieux que je puis toucher même des piés,

Les tempêtes, les vents, la grêle et le tonnerre,
Qui, traversant la nue, éclate sur la terre,
Et d'un même coup-d'œil que je voie au plafond
L'empire de Neptune ou celui de Pluton,
Ou qu'une masse énorme à ma vue effrayée
Sur de frêles roseaux soit à peine étayée ?
Verrait-on sans pitié ces excès monstrueux
Blesser également la raison et les yeux ?
Qu'avec plus de bon sens votre tableau se fasse,
Et mettez sagement chaque chose en sa place.

C'est peu jusqu'à présent : il faut sonder les cœurs : ([26]
Que leurs affections passent dans vos couleurs :
Voilà l'effort de l'art : que l'ame toute nue
Sorte de vos pinceaux et se montre à ma vue.
Quel mortel, honoré d'un céleste regard,
Put atteindre jamais ce sublime de l'art ?
Combien peu, franchissant d'invincibles obstacles,
Admis avec les dieux, ont produit ces miracles !
Mais ces sujets pour moi seraient trop relevés : ([27]
Rhéteurs, c'est pour vous seuls qu'ils furent réservés.
Qu'il me suffise donc de faire ici connaître
Ce qu'à Rome autrefois en disait un grand maître :

« Un cœur passionné s'exprime vivement ;
» Ce qu'on n'éprouve point, l'art le rend faiblement. »

Abstenez-vous enfin de tout amour bizarre (*
Des grossiers monumens d'une horde barbare,
Qui des antres du nord se répandant partout,
Fut la terreur du monde, et des arts, et du goût.
De l'Empire Romain la grandeur colossale
A l'univers soumis devait être fatale,
Et le luxe et la faim, la guerre et ses fureurs
Devaient livrer la terre à toutes les horreurs.
Le féroce Vandale, ô douleur ! ô mémoire !
Des beaux arts éplorés souilla l'antique gloire.
Des monumens brisés, au milieu de ces maux,
La flamme dévora jusqu'aux tristes lambeaux.
La Peinture, essayant, dans ces revers funestes,
De ses chefs-d'œuvre au moins de sauver quelques restes,
Les allait déposer dans des lieux souterrains,
Où ne pénétrât point la fureur des humains.
Dans ces malheurs communs, ô divine Sculpture !
Partageant de ta sœur la triste sépulture,
Tu pus nous conserver ces marbres précieux
Qui dans des tems plus doux revivent à nos yeux.
Mais l'Empire, plongé dans une nuit affreuse,

Voyait précipiter sa chûte désastreuse.
Écrasé sous le poids des crimes, des forfaits,
Indigne d'avoir part aux célestes bienfaits,
L'erreur l'enveloppa de ses voiles funèbres,
Fit à ses plus beaux jours succéder les ténèbres ;
Et l'ignorance ainsi, fruit de l'impiété,
Appesantit partout son sceptre détesté.
Alors (et nos regrets vous rappellent sans cesse),
Vous avez disparu, chefs-d'œuvre de la Grèce !
Tout a péri pour nous, et nos faibles efforts
Demandent vainement de si riches trésors.

LA CHROMATIQUE,

ou

LE COLORIS. [29]

TROISIÈME PARTIE.

DE QUEL génie heureux la savante pratique
A nos desirs jamais rendra la CHROMATIQUE ?
Quel moderne Zeuxis, du grec marchant l'égal,
Peut d'Apelle aujourd'hui nous montrer ce rival,
Qui, par son coloris et ses fameux prestiges,
Rendit son nom célèbre autant que ses prodiges ?
De l'art de la Peinture aimable complément,
Combien le coloris lui donne d'agrément !
Les anciens qu'a séduits cette beauté trompeuse,
En ont divinisé jusqu'à l'erreur flatteuse.

LA lumière produit la couleur à nos yeux :
L'ombre n'en donne aucune. Aux rayons lumineux
Un corps bien disposé doit, par son voisinage,
D'un jour beaucoup plus vif recevoir l'avantage.
La lumière, en fuyant, décroît et s'affaiblit.
Plus l'objet nous approche, et mieux l'œil le saisit.

Plus dans l'éloignement la chose est apperçue,
Plus elle doit tromper l'effort de notre vue.
Si vis-à-vis de vous un globe présenté
Attire vos regards sur sa convexité,
L'endroit le plus saillant jette une couleur vive,
Qui bientôt s'affaiblit en teinte fugitive,
S'obscurcit par degrés, et se perd en tournant,
Sans que sur les contours jamais trop brusquement
Le jour succède à l'ombre, ou l'ombre à la lumière.
Que tous vos tons ainsi soient fondus de manière
Qu'un passage insensible amène tour-à-tour
De la lumière à l'ombre, et de l'ombre au grand jour.

Quoique votre tableau se forme de parties
Que sur différens points vous avez assorties,
D'un jour bien ménagé que l'éclat inégal
De la scène à mes yeux rende l'effet total.
Que tout soit éclairé comme si votre ouvrage
N'offrait uniquement qu'un même personnage.
Quel charme produiront vos pinceaux enchanteurs,
Quand, par l'effet du clair, de l'ombre et des couleurs,
Sur un corps éclairé j'arrêterai ma vue,
Et traversant ensuite une sombre étendue,
Je pourrai, sans fatigue et dans un doux loisir,

Trouver à chaque pas le calme et le plaisir !

Un corps de l'avant-scène occupe la partie ?
Avec plus de rondeur qu'il ait plus de saillie.
Par des coups de vigueur exprimez tous ses traits,
Et du miroir convexe imitez les effets,
En rompant les couleurs vers la circonférence,
Afin que les fuyans gardent moins de puissance.
Le peintre habile ainsi fait avec le pinceau
Tout ce que le sculpteur fait avec son ciseau.
Par des moyens divers, dont l'effet se ressemble,
Au même but tous deux ils arrivent ensemble.
Par le tranchant du fer l'un abat, arrondit,
L'autre rompt les couleurs ; soudain le contour fuit.

Quel éclat me ravit dans ce corps qui s'avance !
Voyez de ces couleurs l'heureuse intelligence !
Des ombres et des clairs tel est l'enchantement,
Et voilà ce que peut un artiste savant !

Quel magique pouvoir a créé cet espace,
Pour l'objet qu'a reçu la toile à sa surface ?
Sa forme s'arrondit en se montrant au jour,
Et le regard trompé croit tourner tout autour.

Lorsqu'un fond diaphane offre un objet solide,

Il faut le détacher dans un espace vuide.
Du clair-obscur ici, par les tons les plus forts,
Déployez puissamment les merveilleux ressorts.
Et que mon œil du fond perçant la transparence,
Suive toujours l'objet dans cet espace immense.

Ce serait de votre art blesser toutes les lois,
D'admettre deux effets ou deux jours à la fois.
Vous n'établirez donc qu'un foyer de lumière :
Que son intensité sur votre scène entière
De son centre enflammé s'étende largement,
Pour aller vers les bords se perdre doucement.

Voyez ce vif éclat aux portes de l'aurore,
Tandis que l'occident à peine se colore.
Dans son cours progressif imitez donc toujours
L'astre qui par degrés nous dispense les jours ;
Et plus l'objet est loin du centre de lumière,
Moins la couleur alors doit être vive et claire.

Ici l'expérience, appui de ma leçon,
D'un principe si vrai convaincra la raison.
Un instant avec moi voyez cette statue,
Qui s'élève en plein air et frappe notre vue.
Eh bien ! sur le sommet le rayon arrêté,

Ne descend qu'en mourant vers l'autre extrémité.
Que la nature donc vous guide et vous éclaire,
Et n'apprenez que d'elle à régler la lumière.

ÉVITEZ dans les clairs ces traits d'ombre trop forts,
Qui semblent partager les membres et les corps.
Autour des endroits creux faites errer les ombres,
Et qu'ensuite le jour, glissant sur les lieux sombres,
Se prolonge, et bientôt décroisse par degrés.
Qu'en un mot, ses rayons soient si bien modérés,
Qu'il produise, en suivant sa marche progressive,
Après une ombre épaisse, une lumière vive.
Admirable leçon du savant Titien,
Qui prit pour se régler la grappe de raisin !

LE blanc approche ou fuit : le noir par sa présence
Fait approcher le blanc ; le noir surtout avance.

LE rayon lumineux, sur le corps qu'il atteint,
Dépose la couleur dont lui-même est empreint.
L'air, qu'en le traversant divise la lumière,
En reçoit la couleur de la même manière.
Des corps unis ensemble, au soleil exposés,
Participent de ceux qui leur sont opposés,
Et par une tendance active et mutuelle,

Se prêtent la couleur qui leur est naturelle.
Il faut donc que des corps, placés au même jour,
Réfléchissent entr'eux leurs couleurs tour-à-tour.
Les anciens, que guidait la main de la nature,
Eurent ce sentiment, qu'ils nommèrent *rupture*.
Chez les Vénitiens dans la suite introduit,
De leur fameuse école il fit tout le crédit.
Ils ne pouvaient souffrir des couleurs trop tranchantes :
Un emploi vicieux de teintes discordantes,
Sur les acteurs nombreux qu'on voit dans leurs tableaux,
Aurait pu décrier l'honneur de leurs pinceaux.
La draperie aussi, par mille découpures,
Aurait détruit l'accord qu'exigent les figures.
Mais leur goût délicat d'un coloris parfait
Leur enseigna bientôt l'admirable secret.
Une seule couleur, sagement ménagée,
Ou d'une autre analogue avec art mélangée,
Par les tons variés des ombres et des jours,
Des objets contigus releva les contours,
En faisant ressortir les plis des draperies :
Et voilà ce que l'art dut aux couleurs amies !

Dans un air libre et pur moins l'horizon s'étend,
Plus les objets à l'œil s'offrent distinctement :

Plus un ciel nébuleux se perd dans l'étendue,
Moins les objets alors doivent frapper la vue.
Aux premiers plans ainsi donnez bien plus de soin
Qu'à ceux que vous voulez me faire voir au loin.
Qu'ils dominent toujours sur les choses fuyantes,
Que leur éloignement montre moins apparentes,
Et suivant qu'on verra les objets de plus près,
Avec plus de puissance ils auront plus d'effets.

Les détails vus de loin se confondent en masse :
Tels les flots de la mer n'offrent qu'une surface :
Telles également les feuilles dans les bois
Ne font qu'un tout obscur que l'on voit à la fois.

Les objets contigus seront donc vus ensemble.
En les approchant trop, que jamais on n'assemble
Les objets qu'on doit voir l'un de l'autre éloignés :
Mais combien ces détails doivent être soignés !

Si deux extrémités avaient antipathie,
Ne les faites jamais voir l'une à l'autre unie.
Mais fondez leurs couleurs, et sans trop m'étonner,
Par des tons gradués sachez les amener.

Gardez-vous d'ennuyer par la monotonie :
Que les corps, en fuyant, soient bien en harmonie,

Et réservez pour ceux qui sont sur le devant,
Tout ce que les couleurs ont de plus éclatant.

 Vous tentez vainement, artiste téméraire, (3º
Du jour à son midi de peindre la lumière.
Quelle couleur jamais, dans sa vivacité,
De ce jour éclatant rendra la pureté ?
Je choisirais tantôt cette flamme dorée
Que verse le couchant sur la voûte azurée ;
Tantôt ce blanc moins vif, qui d'un plus doux rayon,
Pendant un beau matin, réjouit l'horizon ;
Ou l'air humide encor, lorsqu'après un orage
Le soleil vient percer à travers le nuage ;
Ainsi que les effets de ces brûlans éclairs
Qui précèdent la foudre et sillonnent les airs.

 De l'art de la Peinture ingénieux adepte,
Que la pratique ici soutienne le précepte.
Voyez comme un corps mat, opaque, ou transparent,
Produit par sa nature un effet différent,
Et comment les métaux, les corps durs et solides,
Et ceux qui sont polis, et ceux qui sont fluides,
Peuvent à leur surface, ainsi que le miroir,
Réfléchir les objets et nous les faire voir.
Considérez combien aux rayons de lumière

Les corps mats produiront un effet tout contraire.
Les étoffes, la peau, les plumes, les cheveux,
Ne réfléchisssent rien que leurs couleurs entr'eux.
Du corps mat, ou du corps doué de transparence,
Sachez donc avec soin marquer la différence.
Avec plus de vigueur les uns feront toujours
Succéder brusquement les ombres et les jours :
Les autres, en prenant des teintes plus moëlleuses,
Adonciront partout leurs lumières fongeuses.

Dans le champ du tableau, léger, aérien,
Que pour se marier les tons s'accordent bien.
Qu'une couleur jamais n'y soit vue isolée ;
Tout près modérément qu'elle soit rappelée,
Et la palette même où puise le pinceau,
Doit faire, en l'achevant, voir l'effet du tableau.

Animez vos couleurs : par le blanc affadie,
La teinte tomberait dans la monotonie.

Empatez de couleurs l'endroit le plus saillant :
Ne faites que glacer tout ce qui va fuyant.
Ainsi coulera l'ombre avec tant d'harmonie,
Qu'une seule partout semblera répartie.

Ne peignez point à sec : que le tableau fini

D'un seul jet tout entier paraisse être sorti.

Consultez le miroir comme un habile maître.
Par lui que de secrets on apprend à connaître !
Le soir également, dans des champs spacieux,
A bien voir la nature accoutumez vos yeux.

De près sur l'avant-scène, ou loin dans l'étendue,
Le principal acteur doit-il frapper ma vue ?
Que de l'ombre et des clairs les plus puissans effets
Le fassent distinguer parmi tous les objets,
Et sans incertitude, en le voyant paraître,
Que l'œil au même instant le puisse reconnaître.

Mais à peindre un portrait êtes-vous engagé ?
Que le moindre détail ne soit pas négligé.
Qu'alors la ressemblance, absolument prescrite,
De vos pénibles soins relève le mérite !
C'est là qu'il faut du jour ménager les rayons,
Et de la vérité réunir tous les tons.
De vos couleurs toujours que l'heureuse nuance
Marque l'accord des traits et leur correspondance.
Tout ce qu'il donne à l'un, à l'autre au même instant
Que votre actif pinceau le donne également,
Et que je voie enfin, non pas une copie,

Mais la nature même, et son air, et sa vie.

C'est de l'endroit surtout qui doit le recevoir
Que de votre tableau dépend tout le pouvoir,
Et que le coloris, comme les personnages,
De leurs proportions tirent les avantages.
Placez-vous le tableau dans un lieu resserré ?
Le ton de vos couleurs sera plus modéré.

L'endroit est-il plus vaste ? employez au contraire
Des tons plus prononcés, une touche plus fière.
Mais dans l'obscurité qu'il soit plus lumineux,
Placé dans un grand jour, qu'il soit plus vigoureux.

Si pour vous cependant la gloire a des délices,
Craignez du mauvais goût les dangereux caprices ;
Et plus digne toujours des plus illustres prix,
Evitez la bassesse, et craignez le mépris.

Ce qui paraît à l'œil vuide et sans cohérence,
N'est propre qu'à flatter la barbare ignorance.
Voulez-vous sans effroi que je puisse approcher
D'un objet qui révolte ou qu'on n'ose toucher,
Et qu'indignés de voir une affreuse peinture,
Mes yeux de vos couleurs souffrent la bigarrure ?
Puis comment supporter que de cruels tableaux, (³¹

Sans nous en consoler, n'offrent rien que des maux,
La faim, la pauvreté, les vengeances, les haines,
Les cachots, les gibets, les tortures, les chaînes?
Mais, de l'honnêteté lâche et vil déserteur, (32)
Gardez-vous bien surtout d'alarmer la pudeur,
Et que de vos pinceaux la coupable licence
Outrage la vertu, les mœurs et l'innocence.

Toutefois que la peur, en fuyant un défaut,
N'aille pas vous jeter dans un autre aussitôt.
Partout auprès du bien on rencontre le vice ;
Le moindre écart vous pousse au fond du précipice.

Cependant jusqu'au beau qui pourra parvenir ?
Et pour l'atteindre enfin quelle route tenir ?
Imitez des anciens la sage économie :
Sachez déterminer, comme eux, chaque partie.
A leur exemple aussi, sans les multiplier,
Apprenez dans quel ordre il faudra les lier.
Que de votre dessin le choix et l'excellence,
Dans l'accord des couleurs l'heureuse intelligence,
Par un effet toujours ravissant et nouveau,
A nos yeux enchantés montrent enfin le beau.

Avoir bien commencé, nous dit un vieil adage,

C'est avoir déjà fait la moitié de l'ouvrage.
Mais dès les premiers pas, puissiez-vous, jeune enfant,
Repousser loin de vous la main de l'ignorant,
Qui vient pour vous servir et de guide et de maître !
Conduit hors du bon sens qu'il vous fait méconnaître,
Vous buvez du faux goût le poison à longs traits,
Sans espoir que le tems vous guérisse jamais.

 Gardez-vous bien aussi, faible novice encore,
D'abuser d'un talent qui commence d'éclore,
Et ne vous hâtez pas de peindre au naturel,
Si vous n'avez appris un point essentiel ;
Si des proportions l'exacte connaissance,
Des formes, des contours l'entière intelligence,
Si chez vous, en un mot, les finesses de l'art
Ne peuvent prévenir tout dangereux écart.
Etudiez long-tems, et disciple docile,
Pour guider votre essor prenez un maître habile.
Choisissez d'après lui les bons originaux,
Et plein de ses secrets, saisissez vos pinceaux.
Travaillez sous ses yeux : c'est peu de la parole,
La pratique est encore une meilleure école.

 Du génie affranchi d'un servile devoir,
Que l'art même à son tour apprenne le pouvoir ;

Et loin de vous soumettre au joug de son caprice,
La règle alors se tait; il faut qu'elle obéisse.

Voyez que de moyens le goût, toujours fécond,
Pour notre amusement trouve en son propre fond !
D'objets tout différens un groupe se compose ;
Notre œil avec plaisir le cherche et s'y repose :
Une chose plus loin est jetée au hasard ;
Mais la grâce y respire et charme le regard.
C'est surtout pour donner cet air de négligence,
Qu'il faut du jugement, du goût et de l'aisance,
Et par un artifice aimable, ingénieux,
Cacher jusqu'au talent qui doit charmer les yeux.
Je souffre d'un travail qui se fait trop connaître ;
Le grand secret de l'art est de ne point paraître.

Je voudrais donc qu'avant de prendre le pinceau,
Votre esprit apperçût tout l'effet du tableau ;
Qu'il en vît les contours, le dessin, l'harmonie,
Et que la toile enfin n'en fût que la copie.

Laissez gronder parfois la sévère raison,
Qui d'un génie heureux rétrécit la prison,
Et qui défend à l'art de prendre ces licences
A qui le cœur charmé doit tant de jouissances.

Dans les proportions ayez toujours enfin
Le compas dans les yeux plutôt que dans la main.

Aimez qu'on vous conseille, et d'un esprit docile
Profitez de l'avis qui peut vous être utile.

Que le public se montre équitable ou jaloux,
Recueillez avec soin tout ce qu'on dit de vous.
L'orgueil et l'intérêt déguisent toute chose;
Aussi ne doit-on pas juger sa propre cause.
Oui, d'un cœur paternel l'amour trop indulgent
Chérit jusqu'aux défauts qu'on blâme en son enfant.
N'avez-vous point d'ami? renfermez votre ouvrage,
Et des conseils du tems sachez bien faire usage.
Lui seul, sans flatterie, et sans vous ménager,
Distinguera du bon ce qu'il faut corriger.
Ne prenez pourtant pas le vulgaire pour guide,
Et n'allez pas non plus, trop faible et trop timide,
Sur le moindre propos, dès qu'un sot vous reprend,
Détruire tout-à-coup l'ouvrage du talent.
Permettez librement que chacun en raisonne:
Pour vouloir plaire à tous, on ne plaît à personne.

Mais comme la nature, admirable en son cours,
De la même façon se reproduit toujours,

Le Peintre, de son cœur nous retraçant l'image,
Sera, sans y songer, peint dans son propre ouvrage.
Sachez donc vous connaître, et voir premièrement
Ce que voulut de vous le ciel en vous formant.
A ses présens ainsi, sans forcer la nature,
Vous donnerez alors une heureuse culture.
La fleur qui fut jadis l'honneur de son climat,
Sur un sol étranger vient perdre son éclat :
Prévenant la saison qui doit le faire éclore,
Le fruit que l'on tourmente à regret se colore,
Et contraint de payer l'art du cultivateur,
Ainsi que le parfum refuse la saveur.
Contre votre génie exerçant la Peinture,
Espérez-vous de plaire en forçant la nature ?

De ces principes donc aimez les vérités :
Qu'ils soient de plus en plus et toujours médités.
Joignez-y la pratique, et sans nuire au génie,
Que l'assidu travail l'aide et le fortifie.

Le travail cependant et l'exécution
Appellent quelquefois la méditation.
Mère des bons pensers, paisible matinée,
Ah ! quel tems plus que toi convient dans la journée !

Occupez vos instans, et ne laissez jamais
Couler un jour entier sans tracer quelques traits.

Observateur actif, dans la place publique,
A tout considérer que l'œil encor s'applique.
Comme sans méfiance, et toujours librement
La nature à vos yeux se montre ingénument !
Combien d'expressions, de gestes, d'airs de tête,
Peuvent de vos crayons devenir la conquête !
Ensuite à chaque pas, combien d'effets pompeux
Vous offriront la mer, et la terre, et les cieux !
Soudain, pour profiter du transport où vous êtes,
Tandis qu'ils sont présens, saisissez vos tablettes.

Mais l'art prescrirait seul d'insuffisantes lois,
Si la règle et les mœurs n'avaient les mêmes droits.
Le chemin de la gloire est difficile à suivre :
Pour ne point s'égarer il faut apprendre à vivre.

Que du dieu des festins les perfides attraits
Ne vous provoquent point à de honteux excès.
Ce n'est pas toutefois, précepteur trop sévère,
Que je vienne prêcher une morale austère.
Allez, délassez-vous au sein de vos amis ;
Que votre cœur se livre à des plaisirs permis.

Mais de vos goûts du moins que jamais la bassesse
D'un talent généreux n'altère la noblesse.
Evitez les soucis ; que la tranquille paix
Ne laisse point chez vous arriver les procès.
Fuyez jusqu'à l'hymen et ses inquiétudes ;
Trop de soins, d'embarras troubleraient vos études.
Puisse, loin des cités, du bruit et du fracas,
Aux champs la liberté guider souvent vos pas !
C'est là que le génie, entouré du silence,
De l'inspiration sent toute la puissance ;
Qu'il conçoit fortement, et du feu créateur
Qu'il sent de plus en plus augmenter la chaleur.

A LA célébrité si vous osez prétendre,
Des faveurs de Plutus que pouvez-vous attendre ?
Près de vous, sur ses pas, la médiocrité
Conduit la paix de l'ame et la félicité.
Non, ce n'est point à vous qu'appartient la richesse :
Pour un plus noble prix enflammez-vous sans cesse :
Vers l'immortalité volez, prenez l'essor :
La gloire est tout pour vous ; voilà votre trésor.

JOIGNEZ aux qualités qu'on tient de la nature,
Celles qu'on peut aussi devoir à la culture.
Quel artiste jamais, sans un bon jugement,

Obtiendra les honneurs qui sont dus au talent ?
Sans le goût de son art, sans une ame sublime,
Que peut-il espérer, quelque feu qui l'anime ?
Je veux qu'il ait de plus la santé, la vigueur ;
Que l'amour du travail échauffe un noble cœur :
Qu'à l'abri du besoin, jeune, aimable et docile,
Pour guider son talent il ait un maître habile.

Mais seules que pourront toutes ces qualités ?
Quels sujets noblement seront par lui traités,
Si le ciel à ces dons bornant sa bienfaisance,
De ses plus doux regards lui ravit l'influence ?
L'artiste à travailler s'épuise alors en vain :
Sans le génie, hélas ! que produira la main ?

Quel que soit des humains le génie ou l'adresse,
Leurs ouvrages toujours attestent leur faiblesse ;
Et dans ceux que l'on voit même les plus vantés,
On pardonne aux défauts en faveur des beautés.
Nul n'apperçoit les siens : nos courtes destinées
A l'étude des arts laissent si peu d'années !
La vieillesse, en venant, nous donne le savoir,
Mais c'est pour nous ôter la force et le pouvoir.
Elle enchaîne nos sens, et de sa main glacée
Elle amortit en nous le feu de la pensée.

DE LA PEINTURE.

De l'art de la Peinture aimables nourrissons,
Vous qu'en naissant Minerve honora de ses dons;
Qui d'un astre conduit par sa main protectrice,
Recevez chaque jour l'influence propice;
Soyez dignes enfin d'être ses favoris,
Et qu'une noble ardeur enflamme vos esprits.
Pour de nouveaux efforts redoublez de courage;
La gloire de votre art veut la force de l'âge.
Profitez des instans, de ces instans si courts,
Que la Parque vous file au printems de vos jours;
Tant que le mauvais goût dans vos ames novices
N'a pas encor jeté la semence des vices,
Et que l'éclat trompeur des folles nouveautés
N'y peut pas effacer l'empreinte des beautés.

Avant de s'élever, que d'abord le génie (33)
Soit guidé dans son vol par la géométrie.
Que les modèles grecs, sans cesse étudiés,
Soient ensuite avec soin nuit et jour copiés,
Et de leur goût exquis, comme de leur manière,
Que la pratique enfin vous soit familière.
Bientôt, quand vous pourrez, aidé du jugement,
Vous élever plus haut et voler sûrement,
Suivez de vos desirs la voix impérieuse;

Consultez tour-à-tour chaque école fameuse :
Bologne, qui brillant d'un éclat tout nouveau, ([34](#))
Ranima la Peinture à son triple flambeau ;
Florence, où Léonard, illustrant l'Italie, ([35](#))
Ressuscita les arts au feu de son génie :
Venise ensuite, à qui d'un savant coloris ([36](#))
Nulle rivale encor n'a disputé le prix ;
Et cette Rome enfin, dont la seule richesse
Semble rendre à nos vœux les trésors de la Grèce.
De ces créations l'imposante grandeur
Remplit d'enthousiasme et transporte le cœur.

Contemplez Raphaël, le peintre de la grâce, ([37](#))
Qui pour l'invention tient la première place :
Nom sublime, immortel, qui de l'antiquité
Rappelle les beaux jours, le goût, la pureté :
Homme unique, divin, dont les savantes veilles
Ont de tous ses tableaux fait autant de merveilles.

Le dessin, Michel-Ange, illustra tes pinceaux, ([38](#))
Et loin derrière toi tu laissas tes rivaux.
Aux grâces, il est vrai, trop peu jaloux de plaire,
Tu leur fis redouter ta touche mâle et fière :
Mais ton génie ardent, né pour donner des lois,
Ravit au dieu des arts trois sceptres à la fois.

Jules ! souffrirais-tu l'injure du silence ? (39
Les muses de leur lait nourrirent ton enfance.
Comblé de leurs faveurs dans le sacré vallon,
Et confident heureux des secrets d'Apollon,
Tu nous fis voir alors sur la toile muette
Des récits qui n'étaient connus que du poëte.
Qui jamais, avant toi, sut donner aux héros
L'éclat qu'ils ont reçu de tes doctes pinceaux ?
Qui traça comme toi les hasards de la guerre,
Les querelles des rois, et les maux de la terre ?

Corrège ! par quel art viens-tu charmer nos yeux ? (40
Quel dieu mit dans tes mains ce pinceau gracieux,
Et d'une douce flamme échauffant ton génie,
T'enseigna des couleurs l'admirable magie ?
Comme tout ressort bien par l'effet d'un grand jour,
Tandis qu'une ombre faible à peine regne autour,
Prolonge tout ensemble et repose la vue,
Et dans le clair ensuite est par degrés fondue !

O toi, qui d'un grand prince obtenant les faveurs, (41
Au surnom de Divin réunis tant d'honneurs,
Que j'aime, ô Titien ! cette belle harmonie !
Les masses et les tons, comme tout se marie !
Quel accord des couleurs ! quelles ruses de l'art

Charment de plus en plus mon avide regard !

Et toi, fier Annibal ! oui, semblable à l'abeille, (4ᵉ
Que l'ardeur du butin dès l'aurore réveille,
De tous les sucs des fleurs dont tu connus l'emploi,
Tu te fais un trésor qui n'appartient qu'à toi.

Vous donc qui de la gloire aimant l'inquiétude,
Attendez de sa main le prix de votre étude;
Des grands maîtres de l'art imitez les tableaux,
Ou copiez souvent leurs dessins les plus beaux.
Mais, pour vous enseigner la route la plus sûre,
Le plus fidèle guide est toujours la nature :
Elle donne au génie et la force et l'élan;
La pratique instruit l'art et mûrit le talent.

Tandis qu'autour de nous promenant ses ravages,
Le tems n'épargne rien dans ses cruels outrages,
De l'art de peindre au moins pour conserver les lois,
Muses ! dans vos bosquets j'empruntai votre voix.
Je vous offre mes chants : pour une sœur si chère,
Qu'à jamais votre amour en soit dépositaire !

Je m'essayais dans Rome à dicter ces leçons:
Les Alpes cependant au-dessus de leurs monts

Voyaient Louis vainqueur aux coups de son tonnerre,
De ses vains ennemis dissiper la colère,
Et du Lion d'Espagne enchaînant la fureur,
Faire de ses ayeux admirer le vengeur.

Fin.

NOTES.

¹) PAGE 1.ʳᵉ, VERS 1.ᵉʳ

Sœur de la Poésie, et sa digne rivale,
De tout tems la Peinture a marché son égale.

Horace avait dit, et du Fresnoy a répété après lui, que la Peinture et la Poésie étaient sœurs. Elles se proposent, en effet, l'une et l'autre le même but, qui est l'imitation de la belle nature. Il leur faut, pour y parvenir, le même feu, le même génie, le même enthousiasme, la même sensibilité : elles ne diffèrent dans l'exécution, qu'en ce que l'une emploie des couleurs, et l'autre la parole, et elles excitent en nous les mêmes sentimens, en parlant, l'une aux yeux, et l'autre aux oreilles. La perfection est également difficile à atteindre dans l'une comme dans l'autre : si la gloire est la même, c'est parce que les obstacles et les écueils sont aussi les mêmes ; et parmi cette foule de tableaux dont on est inondé, il n'y en a pas plus de ceux qui méritent les regards de la postérité qu'on ne voit d'ouvrages de poésie survivre à tant de productions infortunées que le même jour voit naître et mourir.

²) PAGE 4, VERS 5.

Le beau doit être seul l'objet de la Peinture ;
Mais il faut le choisir, le voir dans la nature.

L'homme est borné dans ses facultés et ne peut rien créer. Les arts qu'il a inventés, ne sont autre chose qu'une imitation de ce qui est dans la nature. Tout ce que l'ima-

gination la plus vive et la plus féconde pourrait concevoir, ne serait autre chose que l'image de la confusion et du cahos, si le modèle ne se trouvait pas dans la nature. La nature est donc le prototype de toutes nos conceptions.

On dit cependant *un génie créateur* : mais c'est une façon de parler qu'il faut bien se garder de prendre à la lettre et dans un sens absolu. On donne par honneur cette dénomination à ces esprits pénétrans qui, ayant bien connu les ressorts ou les effets de la nature, soit physique, soit morale, nous présentent les objets qu'ils traitent, sous des rapports ou des aspects qui n'auraient pas été saisis par le commun des hommes. On voit qu'il n'y a pas là de création, mais qu'il y a conception ou invention, du goût et du jugement. Il faut tellement se conformer, pour produire le beau, tantôt à la marche uniforme et réglée de la nature, tantôt à ses opérations les plus désordonnées, que pour peu qu'on abandonne son modèle, pour se livrer à son caprice et pour produire quelque chose d'extraordinaire, on n'enfante rien que des monstres ou de ridicules chimères.

Il faut donc que les arts se renferment dans la nature, et certes leur domaine est assez vaste.

Mais, dira-t-on, si l'imitation des arts ne peut pas s'étendre au-delà de la nature, le beau ne doit-il pas se trouver également dans tous les objets qu'elle présente ? La nature n'est-elle pas belle dans toutes ses productions ? N'est-elle pas admirable dans toutes ses variétés ? Ne sommes-nous pas téméraires de censurer ou de rejeter ce que nous osons regarder en elle comme des jeux, des bizarreries ou des écarts ?

Ne critiquons pas la nature, mais sachons aussi que tout ce qu'elle produit n'a pas la même beauté, ni la même perfection, ni le même degré d'intérêt pour nous.

Laissons là toutes les vaines subtilités des sophistes, qui, sans rien nous apprendre, viennent avec tant de jactance bouleverser nos idées et nous pousser dans l'erreur. La nature nous guide beaucoup mieux que ces inexpugnables argumens. Elle produit également le bien et le mal: elle offre sans cesse à nos sens des objets qui nous plaisent ou qui nous répugnent, ou qui ne nous causent que de légères sensations. Un secret penchant nous porte, avant même qu'il soit précédé d'aucune réflexion, à fuir tout ce qui nous est nuisible, tout ce qui nous inspire du dégoût ou de l'horreur, et à rechercher avec empressement tout ce qui peut nous causer du contentement et de l'amour, ou au moins tout ce qui peut nous occasionner des sensations dignes de nous, et que nous puissions éprouver sans aucun danger physique ni moral. Voilà donc ici le beau qui se présente, ce beau qui seul a droit de nous plaire, ce beau qu'il faut savoir chercher et trouver dans la nature.

Quoique le beau existe partout, il n'appartient cependant pas à tous les yeux de le distinguer: c'est donc à l'artiste ingénieux et sensible de le saisir, de nous le présenter; et comme il est toujours accompagné du bon, sous ce rapport, un objet nous paraîtra d'autant plus beau et aura d'autant plus d'attraits pour nous, qu'il s'approchera davantage de nous, que nous le jugerons plus utile et plus aimable, qu'il nous causera des sensations plus douces, qu'il agrandira, pour ainsi dire, davantage notre être en ajoutant à notre perfectibilité, en nous faisant sentir tantôt notre excellence, tantôt notre fragilité, enfin en nous assurant constamment les plus douces jouissances de la vie. Voilà précisément ce que nous devons aux beaux arts, qui ont tant d'empire sur nous, et qui ne se perfectionnent que pour notre bonheur.

Qu'on ne croie donc pas que la beauté n'existe uniquement que dans la symétrie et la régularité des proportions. On parle du beau, et l'on nous cite sans cesse la Vénus de Médicis, l'Apollon du Belvédère, etc. Nous ne pouvons sans doute rien concevoir de plus beau ni de plus parfait dans ce genre d'imitation. Mais la beauté ne se trouve-t-elle absolument que dans des formes humaines ? Transportons-nous sur le théâtre immense de la nature agissante : quittons pour un moment les aspects ravissans de ces côteaux couverts de pampre, de ces prairies émaillées de fleurs, de ces vergers, de ces ruisseaux, de ces fontaines : efforçons-nous de nous éloigner de ces bergères fraîches comme la rose du matin, de renoncer aux danses et aux aimables jeux de ces nymphes bocagères ; laissons parmi elles le jeune Dieu de Cythère, qui médite en souriant de perfides projets pour surprendre dans ses pièges des cœurs naïfs et ingénus : renonçons à des scènes trop séduisantes.

Artistes ! la nature elle même vous appelle à des spectacles bien différens. Voyez-la belle et majestueuse, soit lorsque la voûte du firmament étincelle pendant la nuit de feux innombrables, et que Phébé, succédant au dieu du jour sur le trône des airs, amène à sa suite le calme, le repos, le dieu du sommeil et les songes voltigeans ; soit lorsque le matin vous admirez à l'orient la pompe brillante qui annonce l'arrivée de l'astre du jour, et que l'aurore qui précède sa marche triomphale donne à la nuit le signal de replier ses voiles ; soit lorsqu'au bout de sa carrière, cet astre du haut des montagnes, semble ranimer tous ses feux et embellir le couchant de ses plus beaux rayons.

Voyez-la belle et terrible, lorsque dans une atmosphère rouge et brûlante, des nuages épais se grossis-

sent, s'accumulent, cachent le disque du soleil; que le deuil et la terreur se répandent partout; que les hommes et les animaux consternés croient voir l'univers s'écrouler en vastes débris, tandis qu'une grêle affreuse se précipite sur la terre; que les torrens débordés entraînent les moissons et les troupeaux, que les éclairs se succédant sans cesse, ne sillonnent la nue que pour rendre les ténèbres encore plus affreuses, et que les coups redoublés du tonnerre annoncent la plus épouvantable catastrophe.

Voyez-la belle et imposante, en contemplant du rivage le calme trompeur d'un perfide élément; ou plutôt précipitez-vous avec Vernet au milieu de cette horrible tempête; le danger n'effraye pas, n'atteint pas l'artiste intrépide : accourez pour voir de plus près ces convulsions de la nature en fureur; faites-nous entendre le choc et le bruit affreux des vagues mugissantes; répétez-nous les cris confus et déchirans des matelots; faites-nous voir les mâts et les cordages brisés par la foudre, les vaisseaux à moitié submergés ou fracassés contre les rochers, la mort accourant à la voix du désespoir, quelques passagers se sauvant à peine sur de malheureux débris que les flots vont engloutir, tandis qu'une faible et sinistre lueur laisse à peine entrevoir ces déplorables objets.

Voyez-la belle et affreuse au milieu de ses cruels déchiremens, lorsque les feux cachés qui brûlaient les entrailles de la terre, s'échappent avec violence, et qu'un cratère enflammé vomit au loin la mort et la consternation; que les villes et les campagnes, surprises dans la sécurité de leurs jeux ou de leurs travaux, sont ensevelies tout-à-coup dans la lave bouillante.

Voyez-la belle et pittoresque, tantôt sur ces hauteurs

inaccessibles, où l'hiver, environné de frimats, tient son sceptre glacé, et menace dans sa jalouse rage de dévorer tous les trésors de Flore ou de Pomone qui s'embellissent dans le lointain aux regards du dieu du jour, tandis que l'avalanche menaçante s'échappe avec fracas et entraîne dans sa chûte le passant et les hameaux : tantôt sur le front chauve et grisâtre de ces montagnes escarpées, où la chèvre agile broute tranquillement le buisson à côté de la bruyante cascade qui se précipite en écume dans un abîme profond, pour aller ensuite d'un cours plus doux et plus paisible vivifier de riantes campagnes.

Voyez-la belle et sauvage jusques sur ces arides rochers tristement amoncelés les uns sur les autres, qui pendent en ruines, et où toute son énergie expire sur la mousse jaunâtre qui les couvre : oui, voyez-la belle et austère dans ce triste désert où l'amour malheureux se plaît à nourrir ses douleurs.

Le beau se trouvera donc jusques dans les horreurs de la nature, parce que tout ce qui nous rappellera de grands souvenirs, tout ce qui nous retracera les bouleversemens et les catastrophes de la nature ou nous fera sentir nos rapports avec elle ; tout ce qui nous fera revenir sur nous-mêmes par l'image des différentes situations où les hommes peuvent se trouver sur la terre ; tout ce qui réveillera en nous des pensées grandes, nobles, fortes, riantes, tristes, mélancoliques ; en un mot, tout ce qui sera pour nous d'un grand intérêt, fera sur nos ames de vives et de profondes sensations.

Mais le beau, dans tous les genres, est d'autant plus excellent et admirable, qu'il est plus rare et plus difficile à saisir ; il faut pour cela un goût bien délicat et bien exercé. C'est parce qu'ils n'ont pas cet instinct précieux, ce sentiment exquis donné par la nature, et qui nous

guide seul dans la recherche et dans le choix du beau,
que la plupart des artistes, qui d'ailleurs ont souvent
beaucoup de mérite dans les différentes parties de leur
art, ne peuvent obtenir cette prééminence et ce rang
distingué qui n'appartient qu'à l'invention. « C'est là,
» dit fort judicieusement M. de Piles, qu'échouent pres-
» que tous les peintres flamands. La plupart savent
» imiter la nature aussi bien que les peintres des autres
» nations; mais ils en font un mauvais choix, soit parce
» qu'ils n'ont pas vu l'antique, ou que le beau naturel
» ne se trouve pas ordinairement dans leur pays. Et
» dans la vérité, ce beau étant fort rare, il est connu
» de peu de personnes. Il est difficile d'en faire le choix,
» et de s'en former des idées qui puissent servir de
» modèle. »

3) PAGE 5, VERS 12.

A la célébrité vous aspirez en vain,
Si l'art bien entendu ne guide votre main.

On ne saurait trop répéter à ceux qui se livrent à
l'étude des arts en général, que leurs succès dépendent
absolument de trois choses : du génie, de la connais-
sance de leur art, et de la pratique. On peut, à force de
travail, faire quelques progrès dans les sciences exactes
et positives; on a pour se guider, la réflexion, la règle
et l'expérience : mais dans les arts qui demandent tout
le feu de l'imagination, que peut produire un esprit
pesant, quelque connaissance approfondie qu'il puisse
avoir des règles? D'un autre côté, si les règles sont in-
suffisantes sans un esprit élevé et créateur, le génie,
quelque feu qui l'anime, ne doit-il pas craindre de faire
à chaque instant les chûtes les plus funestes, s'il n'est

guidé dans son essor par la connaissance des règles? A ces qualités il faut encore joindre une exécution brillante et facile, qui ne peut s'acquérir que par l'exercice. Il faut donc de toute nécessité, pour produire quelque chose d'excellent, le génie, la théorie et la pratique.

Que la présomption ne murmure point contre des préceptes nécessaires pour la réprimer. La règle n'est autre chose qu'un frein donné à l'imagination par le bon sens et la raison. Le génie qui veut s'en affranchir blesse toutes les convenances, et ne peut enfanter que des productions monstrueuses. Ce n'est pas que dans son heureuse audace il ne puisse quelquefois s'écarter de la route commune. Il s'élève alors à des hauteurs d'où il apperçoit des beautés que personne n'avait vues avant lui. Mais il faut que toute la force du jugement se joigne à toute la connaissance des règles, pour justifier et soutenir une telle hardiesse. Ce n'est que dans ces cas seulement qu'il peut, comme dit Boileau, sortir des bornes prescrites, et de l'art même apprendre à franchir ses limites.

Pourquoi regarde-t-on avec pitié ou avec mépris tant de compositions, où l'on pourrait trouver d'ailleurs de la verve et de l'imagination? Pourquoi d'autres ouvrages, où l'artiste s'est assez bien conformé aux règles, paraissent-ils si froids et ne produisent que l'ennui? c'est parce qu'il faut, comme nous l'avons déjà dit, cette heureuse réunion et cet accord parfait du bon sens, du génie, et de la connaissance de l'art.

De tous les arts libéraux il n'en est peut-être pas qui soit plus capable que la Peinture, d'assurer à ceux qui la cultivent une gloire durable et méritée. Il n'y en a point aussi qui soit plus livré à l'arbitraire et au mauvais goût. Horace a dit que les Peintres et les Poëtes ont eu de tout tems la liberté de tout oser. Il n'en a pas fallu

davantage à une foule d'esprits insensés qui ont pris pour des inspirations du génie quelques transports d'une imagination délirante, et qui, sans autre examen de ce que voulait dire le législateur du goût et de la raison, se sont abandonnés à toute leur extravagance.

C'est surtout la vivacité de la jeunesse qui a besoin d'être réglée par les conseils de la raison. Rien de plus aimable, sans doute, que cette ardeur qui donne tant de grâce au jeune âge ; ses écarts même ont quelque chose d'agréable, et sont justifiés d'avance par les espérances qu'elle fait concevoir. Mais combien ce don serait funeste, si le talent précoce ne trouvait un maître habile pour lui apprendre à se conduire dans la vaste carrière qui s'ouvre devant lui, et pour le préserver du mépris, qu'il trouverait sur le chemin même de la gloire !

4) PAGE 7, VERS 16.

Fidèle en un sujet pris dans l'antiquité,
Des costumes, des mœurs rendez la vérité.

Le premier mérite de la Peinture est de rendre avec vérité les objets qu'elle représente. A quoi reconnaîtrai-je les personnages d'un tableau, si je ne les reconnais aussitôt à leur costume, à leurs usages, à leurs manières ? Le costume des anciens tenait plus qu'on ne pense à leurs habitudes et à leurs institutions, et il était différent suivant les mœurs et les climats. On ne peut donc pas manquer à ce précepte sans être ridicule et sans montrer la plus honteuse ignorance. Qui ne rirait de voir un archonte ou un consul romain imiter nos manières et porter notre habillement ? Nous ne ressemblons pas plus aux anciens, soit pour le costume, soit pour les usages, que nous ressemblons aux Russes ou aux Chinois. » Ce-

» pendant on ne peut pas douter, dit Gérard Lairesse,
» que les Peintres aient de tous les tems varié dans leur
» choix, ainsi qu'ils le font encore aujourd'hui relative-
» ment au costume ; car il y a toujours ce qu'on peut
» appeler des peintres de mode.... Il ne faut pas s'éton-
» ner de ce que les peintres de mode ou de genre adoptent
» en général aveuglément le costume actuel de leur pays,
» quelque bizarre qu'il puisse être, et qu'ils l'introdui-
» sent partout, en le variant seulement suivant la mode
» du jour, qu'ils ne manquent même jamais de changer
» dans leurs ouvrages. Cependant les peintres modernes
» ont les mêmes secours de l'art qu'avaient les anciens
» pour varier leurs productions et les ennoblir par un
» choix raisonné. Un bon peintre de genre doit donc
» surtout se garder soigneusement de mêler ensemble le
» goût antique et le moderne, ce qui produirait un
» composé monstrueux.

» Une chose assez singulière, c'est que les peintres de
» genre, qui suivent rigoureusement le costume du jour,
» ainsi que les amateurs qui admirent leurs productions,
» trouvent ridicule la manière dont nos ayeux s'habil-
» laient, sans songer que la mode actuelle qu'ils obser-
» vent avec tant de soin, ne paraîtra pas moins bizarre
» à nos neveux, et cela avec raison. Mais le comble de
» l'absurdité est de donner aux personnages de l'écriture
» sainte ou de l'histoire ancienne nos vêtemens étroits
» et guindés, ainsi qu'on en trouve des exemples chez
» des peintres modernes..... Combien n'en trouve-t-on
» pas qui osent donner à Sophonisbe, à Lucrèce et à
» Didon, tout l'accoutrement de nos dames d'atour, et
» qui les placent dans un salon meublé à la manière
» mesquine de nos jours ? N'a-t-on pas vu aussi le Do-
» miniquin armer Enée d'un casque et d'une cuirasse

» de fer? et ne sait-on pas que Rubens a donné des
» gantelets à l'un des gardes de Thalestris, reine des
» Amazones? Tâchons de nous instruire par la lecture
» de ce qui est beau et convenable, pour rejeter ce qui
» est inutile ou mauvais. »

5) PAGE 8, VERS 12.

La Peinture jadis au Nil dut sa naissance,
Mais la Grèce prit soin de sa grossière enfance.

Peut-être ne sera-t-on pas fâché de voir comment Watelet a imité ce morceau :

L'Egypte en ses travaux industrieuse et sage,
De ces simples beautés jadis traça l'image.
De ce peuple inventeur les soins laborieux,
Imparfaits cependant, n'ont transmis à nos yeux
Que l'ébauche d'un art qu'en son sein il vit naître.
Un peuple plus heureux le vit ce qu'il doit être.
Le Grec chéri des Dieux, admiré des mortels,
Aux arts, comme aux vertus, éleva des autels.
On vit Corinthe, Athène, Ephèse, Sycione,
Des talens ennoblis disputer la couronne;
Et ces rivaux fameux, de la nature épris,
Apelle, Pausias, Parrhasius, Zeuxis,
Par les travaux divins qu'ils surent entreprendre,
Illustrer à jamais le siècle d'Alexandre.

6) PAGE 10, 1.re ligne.

Il est à remarquer que du Fresnoy, en traçant les préceptes de la Peinture, n'a donné aucune définition ni de l'art en général, ni des parties qui le constituent. Cette omission laisse peut-être quelque chose à désirer, parce qu'une définition donne une idée claire et précise du sujet que l'on traite, et le fait connaître.

Pour suppléer, autant qu'il me sera possible, à ce qui

manque dans du Fresnoy, je citerai d'abord les premiers vers du poëme de Le Mierre, qui définit ainsi la Peinture:

> Je chante l'art heureux dont le puissant génie
> Redonne à l'univers une nouvelle vie;
> Qui, par l'accord savant des couleurs et des traits,
> Imite et fait saillir les formes des objets,
> Et prêtant à l'image une vive imposture,
> Laisse hésiter nos yeux entre elle et la nature.

Watelet a eu soin aussi de définir le Dessin:

> Le dessin a pour but d'imiter par le trait
> La forme qu'à notre œil présente chaque objet.

Cette définition est tirée de Léonard de Vinci, qui dit que le Dessin est le simple trait ou le contour qui termine les corps et leurs parties, et qui en marque la figure.

Léonard de Vinci divise ensuite le Dessin en deux parties, « qui sont, dit-il, la proportion des parties » entr'elles par rapport au tout qu'elles doivent former, » et l'attitude qui doit être propre au sujet et convenir » à l'attention et aux sentimens qu'on suppose dans la » figure qu'on représente. »

Mais comme, d'après cette division même de Léonard de Vinci, le Dessin n'a pas seulement pour but d'indiquer par le trait la forme qui convient à chaque objet considéré isolément, mais bien d'indiquer l'ensemble, les masses et les formes d'un sujet tout entier, qu'on me permette de hasarder ici une autre définition. Je dirai donc que le Dessin est la simple délinéation, qui, en offrant à l'œil les contours des objets, touche néanmoins plus l'esprit que les sens, parce qu'il n'est que l'apparence d'une création, ou le concept de la pensée.

?) PAGE 10, VERS 2.

> En se développant, que les membres soient amples.

Cette maxime est tirée d'Aristote, qui dit que l'am-

pleur et l'ordre constituent la beauté. En effet ; l'accord de toutes les parties avec le tout, les proportions, l'ordre et l'unité, rendent les masses imposantes, et conduisent l'esprit à en saisir promptement les rapports.

⁸) PAGE 10, VERS 3.

Portent-ils en avant? par un contraste heureux ;
D'autres établiront l'équilibre avec eux.

La pondération qui détermine l'équilibre des corps et leurs justes mouvemens, conformément aux lois de la Physique, est une science que le peintre ne doit pas ignorer. Léonard de Vinci en donne un grand développement dans son *Traité de la Peinture*.

« Tout mouvement, dit-il, est produit par la perte
» de l'équilibre, c'est-à-dire, de l'égalité, parce qu'il
» n'y a aucune chose qui se meuve d'elle-même, sans
» qu'elle sorte de son équilibre, et le mouvement est
» d'autant plus prompt et plus violent, que la chose
» s'éloigne davantage de son équilibre... Toute figure qui
» soutient sur soi et sur la ligne centrale de la masse de
» son corps le poids de son corps ou quelqu'autre poids
» étranger, doit jeter autant de poids naturel ou acci-
» dentel de l'autre côté opposé qu'il en faudra pour
» faire un équilibre parfait autour de la ligne centrale
» qui part du centre de la partie du pied qui porte la
» charge, laquelle passe au travers de la masse entière
» du poids, et tombe sur cette partie des pieds qui pose
» à terre. On voit ordinairement qu'un homme qui lève
» un fardeau avec un des bras, étend naturellement
» au-delà de soi l'autre bras, et si cela ne suffit pas pour
» faire le contrepoids, il y met encore de son propre
» poids, en courbant le corps autant qu'il faut pour
» soutenir le fardeau dont il est chargé. On voit encore

» que celui qui va tomber à la renverse, étend toujours
» un des bras, et le porte vers la partie opposée. »

9) PAGE 10, VERS 7.

> Voyez-vous cette flamme ondoyante et qui fuit ?
> Que le pinceau moëlleux, habilement conduit,
> Aux flexibles contours en donne la souplesse.

Les saillies et les creux alternent toujours dans les contours des membres du corps humain. Ainsi c'est une loi générale, indiquée par la nature elle-même, c'est un précepte de rigueur, de n'admettre jamais deux creux vis-à-vis l'un de l'autre.

Pour rendre ostensible le mouvement et la ligne du contour comparés à une flamme ondoyante, qu'on se figure le mouvement insensible de l'inaction, tel que celui qui s'opère par harmonie dans une figure debout et en repos : qu'on examine ensuite le mouvement sensible des efforts de la violence dans un combat d'athlètes. Dans l'un et dans l'autre cas, le système des muscles antagonistes s'opère également. La Vénus de Médicis, Antinoüs, Méléagre, les deux Bacchus, sont des modèles par excellence de ces attitudes moëlleuses de l'inaction, où l'œil suit avec volupté la ligne savante, souple, modérée, ondoyante, et qu'on regarde avec raison comme le type de la grâce, ou le point mathématique de la beauté. Le Laocoon, le Gladiateur, et les Lutteurs, sont des exemples aussi sublimes du mécanisme des muscles dans les actions de force simples ou composées.

10) PAGE 10, VERS 17.

> Comme eux, pour vous guider, prenez l'anatomie,
> Et faites correspondre au tout chaque partie.

Depuis des siècles, on cherche quel a été pour les an-

tiens le type de la beauté. Mais, comme l'admiration et l'enthousiasme ont eu plus de part à ces recherches que la sagesse et le jugement, il est encore pour les modernes un secret que la connaissance de l'anatomie peut seule nous dévoiler.

Qu'on ouvre donc aux jeunes artistes un amphithéâtre où ils en puissent acquérir une parfaite connaissance ; que pour y donner une idée juste des proportions du corps humain, on y fasse voir que les os sont l'exacte mesure de ses longueurs, les muscles celle de ses largeurs, et que c'est de la justesse et de la précision de leurs offices que dépendent la justesse et la beauté des contours ; que de ces recherches anatomiques on passe à l'observation comparative des plus beaux modèles vivans, de tout âge, et des plus belles statues grecques, on pourra prétendre alors à la découverte du secret qui a conduit les anciens à ce haut degré de perfection que nous ne pouvons atteindre.

Hypocrate, en établissant toutes les proportions du corps humain, donna pour bases la forme, la longueur et la courbure des os. Polyclète, après lui, fit le code des lois statuaires, en démontrant l'élégance et l'harmonie de toutes les parties qui constituent l'ensemble parfait. C'est à ce code, qui fut adopté et suivi dans toutes les écoles de la Grèce, et perfectionné ensuite par une longue expérience et une savante pratique, que l'on a dû tant de chefs-d'œuvre.

La nudité incompatible avec nos mœurs, le peu de soin que prennent les artistes modernes pendant leur éducation d'étudier l'anatomie et de s'y conformer, n'ont pas peu contribué aux diverses révolutions du goût. Nous ne pouvons donc espérer de rivaliser jamais l'antiquité, qu'autant que nous verrons se former des établissemens favorables à l'étude des arts.

Pour voir enfin l'émulation épurer le goût et faire connaître toute la puissance du savoir, on ne devrait peut-être admettre au concours des grands prix que des élèves en état de copier une figure antique à muscles découverts, et de faire de mémoire un tableau synoptique de la structure des os et de l'office des muscles.

11) PAGE 11, VERS 6.

Mais il ne faut pas toujours voir dans la perspective
Une règle de l'art certaine et positive.

On est étonné de rencontrer un pareil sophisme dans un recueil de préceptes rigoureux. Du Fresnoy viole ici la plus importante de toutes les lois du Dessin, celle à qui la Peinture doit toute la force de ses prestiges, et sans laquelle enfin l'édifice de ce bel art croulerait. M. de Piles dit, dans la note qu'il a faite à ce sujet dans sa traduction: » Ce n'est pas pour rejeter la perspective
» qu'il parle ainsi, puisqu'il la conseille dans le vers
» comme une chose absolument nécessaire. Néanmoins
» j'avoue que cet endroit n'est pas fort clair, et qu'il n'a
» pas tenu à moi que notre auteur ne l'ait rendu plus in-
» telligible : mais il était tellement échauffé contre quel-
» ques-uns qui ne savent de toute la Peinture que la
» perspective, dans laquelle ils font tout consister, qu'il
» n'en voulut jamais démordre, quoique je lui eusse fait
» connaître que tout ce que disaient ces bonnes gens-là
» était toujours sans conséquence. »

Quel qu'ait été le motif de du Fresnoy, et de quelque manière que M. de Piles cherche à justifier son ami, le principe n'en est pas moins faux, et l'auteur n'en est pas moins blâmable. Léonard de Vinci, ce savant homme qui a fourni à notre auteur les plus savantes leçons de

son poëme, recommande la perspective comme la première chose qu'on doit apprendre, et en fait le premier chapitre de son *Traité de la Peinture.* » La perspective,
» dit ce grand maître, est la première chose qu'un jeune
» peintre doit apprendre pour savoir mettre chaque
» chose à sa place, et pour lui donner la juste mesure
» qu'elle doit avoir dans le lieu où elle est. »

« Cet art de développer les objets sur un plan, ajoute
» M. Gault de St.-Germain en expliquant ce principe,
» selon la différence que l'éloignement y apporte, soit
» pour la figure, soit pour la couleur, est un des plus
» puissans prestiges de l'illusion que la Peinture fait à
» nos sens. Tous les peuples qui ont conçu le Dessin,
» ont dû avoir une idée plus ou moins juste et plus ou
» moins étendue de la perspective, et les plus savans
» peintres de l'antiquité, comme les modernes, ont pos-
» sédé cette science par excellence. On voit par là com-
» bien l'étude de la perspective est nécessaire, et que
» sans elle il ne peut y avoir ni unité, ni variété, ni
» proportion. »

12) PAGE 11, VERS 12.

Peignez donc l'objet tel qu'il s'offre en général,
Jamais comme il doit être au plan géométral.

Pour l'intelligence de ce précepte, il faut faire une distinction du plan géométral d'avec le plan perspectif. Le plan géométral offre des lignes et des superficies mesurables dans toute leur étendue : le plan perspectif, au contraire, raccourcit les lignes et les dirige toutes vers un point de vue donné, conformément aux illusions optiques qui résultent des distances. Il est bon d'observer encore que, dans un même tableau, on ne doit jamais varier ni de point de vue ni de point de distance.

13) PAGE 11, VERS 14.

Sans cesse variez l'air de vos personnages ;
Distinguez avec soin les sexes et les âges.

Le caractère indigène de chaque peuple, la variété dans les physionomies, les convenances dans les sexes et les âges, les mœurs et les costumes doivent être observés. Mais bien peu d'artistes ont possédé cette science universelle qui distingue le savant peintre d'avec l'habile ouvrier. Raphaël et le Poussin offrent à cet égard de grands exemples à suivre. Ils ont su, l'un et l'autre associer la vérité et la variété avec toutes les idées élevées du beau idéal. Consultez entr'autres chefs-d'œuvre, l'École d'Athènes, et la Peste des Philistins.

14) PAGE 14, VERS 6.

Si vous êtes forcé de montrer les jointures,
Que l'on puisse du moins voir les pieds des figures.
. .
Le corps est-il caché ? qu'alors la main exprime
Toute la passion dont la tête s'anime.

C'est-à-dire, 1.° que pour éviter la confusion dans un sujet d'une grande ordonnance, il faut laisser percer librement la vue sur les endroits du plan où posent les figures éloignées, à travers des espaces ménagés avec discernement, afin de découvrir au moins un des pieds de celles qu'on entreverrait à peine, et dont la pondération et la proportion, souvent nécessaires aux groupes qui occupent le devant, seraient équivoques sans cette précaution.

2.° Ce principe peut également s'appliquer aux membres, parce qu'ils coopèrent singulièrement à l'expres-

sion. Quant aux articulations et aux jointures, elles déterminent les mesures que certains mouvemens altèrent quelquefois. Il y aurait donc de l'inconvénient à les dérober sans nécessité. On blâmerait, par exemple, avec raison, l'artiste qui cacherait le coude d'un bras dans l'action, ou le genou d'une jambe qui pose. Ainsi les coudes, les épaules, les genoux, les pieds et les mains doivent être dégagés et sensibles, autant que faire se peut, dans les figures du fond, et rigoureusement dessinés dans les figures principales.

Pour apprécier l'excellence et la nécessité de ce précepte, il faut consulter les bas-reliefs antiques, et quelques-uns de nos grands peintres modernes, dont voici quelques exemples:

Jésus-Christ célébrant la cène, par Raphaël, où l'on voit les pieds de toutes les figures sous la table. La gravure qui en a été faite par *Marco-Antonio Raimondi*, s'appelle pour cette raison la *pièce des pieds*;

Les Romains, sous la conduite de Scipion, escaladant les murs de Carthage, par Pipi, dit Jules Romain;

Le Rapt des Sabines, et l'Arche d'alliance dans le temple de Dagon, par notre fameux Poussin.

15) PAGE 14, VERS 16.

Les aspects qui ne sont qu'avec peine saisis,
Les mouvemens forcés, les membres raccourcis;
Il faut les éviter.

Les raccourcis sont des traits de hardiesse, qu'on ne peut hasarder sans une connaissance très-approfondie du dessin et de la perspective. Mais l'abus en est toujours nuisible, parce qu'en général ils sont peu goûtés. Un peintre qui n'offrirait que de ces sortes de difficultés vaincues, serait comparable à un musicien qui ne s'atta-

cherait qu'à produire des sons hors du diapazon : il n'y aurait dans ce cas ni forme ni musique. Les raccourcis sont nécessaires pour les objets placés au-dessus de l'horison sensible, et d'obligation en voûtes. Souvent on y a recours pour des compositions susceptibles d'être rapprochées de l'œil ; mais il faut toujours en user avec beaucoup de discrétion.

16) PAGE 14, VERS 19.

: Fuyez aussi ces lignes
Qui ne présentent rien que des contours égaux.

Les membres qui se suivent, se rencontrent ou se croisent en parallèles ou rectilignes, en angles droits ou aigus, sont toujours de mauvais goût. La fixité inhérente aux arts d'imitation engendrerait bientôt l'ennui, si l'ordre n'était tempéré par le pittoresque, aussi essentiel dans l'ensemble général d'une composition que dans les contours d'une figure, comparés plus haut à une flamme ondoyante.

17) PAGE 16, VERS 5.

Vous ne laisserez plus échapper de vos mains
Ces vases, ces reliefs, ces chefs-d'œuvre divins,
Ces marbres animés, ces bronzes, ces statues,
Où la grâce et la vie ont été répandues.

Admirons et imitons cette foule de monumens que le génie des Grecs éleva au profit des mœurs et du plaisir, en l'honneur de la nature et de la beauté, ces chefs-d'œuvre qui depuis n'ont cessé de rappeler l'art à sa véritable destination, de l'ennoblir, de le gouverner, de l'arrêter dans ses écarts, et de lui donner même un nouveau lustre, lorsqu'une politique farouche en a voulu ternir l'éclat.

Plus on approche de ces tems heureux où l'on commence à en éprouver l'influence, plus on attache d'importance aux conseils de l'auteur, et aux ouvrages immortels des d'Hancarville, des Winckelman, etc., dont la voix criait dans le désert, au milieu du dix-huitième siècle, et qui de nos jours sont consultés à chaque instant, pour mûrir les fruits abondans que donne la savante antiquité. Depuis les monumens colossaux jusqu'aux pierres fines les plus petites, elle nous trace les plus belles et les plus utiles leçons. Les vases, les bas-reliefs et les camées ne le cèdent point aux statues. Quelle grâce ! quelle abondance d'idées ! quelle richesse, quelle noblesse de pensées ne trouve-t-on pas dans ces bas-reliefs, dont les plus faibles d'exécution rappellent toujours des originaux de main de maître !

L'art du bas-relief touche de très-près à celui de la Peinture, quant aux règles générales du dessin et de la perspective ; il tend, comme elle, à un point de vue, il place les corps et les surfaces sur un plan uni. Les règles générales qui nous sont transmises par ses monumens même, sont d'une grande simplicité de style, dans des détails subordonnés à des masses larges, qu'on n'apperçoit que par gradation, dans un développement d'action qui ne laisse jamais d'équivoque, dans des plans exacts, peu multipliés, et dans des proportions toujours en harmonie avec les masses auxquelles elles devaient correspondre.

Il ne faut pas oublier les pierres fines et les camées antiques, qui ont singulièrement reculé les bornes de l'art depuis qu'ils ont été regardés par nos artistes modernes comme le langage le plus exquis du goût, de la grâce et de la finesse.

18) PAGE 16, VERS 17.

Mais dans la draperie, apprenez, avant tout,
Combien tout-à-la-fois il faut d'ordre et de goût.

La draperie exige, non seulement du goût, mais encore, comme nous l'avons déjà dit, une profonde étude des mœurs, des costumes et du climat de chaque peuple. Les monumens historiques qui péchent par cette connaissance, sont des monumens barbares.

19) PAGE 16, VERS 19.

Qu'elle soit sur le corps jetée avec noblesse:
Des plis trop étranglés fuyez la petitesse:
Qu'ils soient amples et grands.

Après avoir arrêté la manière de vêtir les figures selon les convenances des sexes, des âges et des rangs, il faut disposer les plis de la draperie avec ordre, économie, et surtout ne jamais interrompre par des détails trop multipliés, les principaux, c'est-à-dire, ceux dont la direction sert au développement des membres.

20) PAGE 16, VERS 22.

. Que des membres toujours
Flexibles et mouvans ils suivent les contours.

On ne peut manquer à ce précepte, sans enfreindre les lois du dessin et celles du goût. Livrée au caprice, la draperie aurait l'air d'un amas d'étoffes sans soutien. Elle doit donc être jetée de telle sorte, qu'elle ne paraisse pas, comme dit Léonard de Vinci, un habillement sans corps.

NOTES.

²¹) PAGE 17, VERS 6.

Evitez la roideur ; trop adhérente en place,
Combien la draperie a perdu de sa grâce !

Après avoir recommandé l'étude des statues antiques, comme étant le type des proportions, et les modèles de l'élégance, du goût et de la grâce, nous observerons que les draperies dont elles sont couvertes, peuvent encore servir de leçon ; mais il en faut user avec discernement. La Peinture, plus aérienne que la Sculpture, à l'aide du clair-obscur et du coloris, peut tout oser et tout entreprendre : elle peut s'abandonner à l'impulsion des corps et de l'air, étendre les draperies, en gonfler les plis, et s'en servir même comme d'un ressort utile aux distances, au mouvement et à l'action. La Sculpture au contraire, dont l'imitation est bornée aux formes, dédaigne la pesanteur des étoffes. C'est au tissu le plus fin, le plus délié qu'elle a recours pour les voiler. Ceci posé, l'artiste qui suivrait rigoureusement le mode des statues, en collant les plis sur les membres, tomberait dans l'aridité et la sécheresse des peintres qui ont précédé Léonard de Vinci et Raphaël, et perdrait encore tous les avantages de la variété des étoffes, avantages que l'on peut regarder comme un des plus beaux ornemens de la Peinture. Le point fixe où l'on doit s'arrêter devant l'antique, exige un goût exquis : l'école d'Athènes et les loges du Vatican en offrent de beaux exemples.

²²) PAGE 17, VERS 13.

La draperie ainsi, jetée avec noblesse,
Fait couler seulement quelques plis sans rudesse,
Qui, conduits avec art sur tous les endroits creux,
Y versent sans effort les rayons lumineux,

> Et d'un vuide inutile ainsi voilant l'espace,
> Font disparaître l'ombre et prolongent la masse.

L'effet général de l'ensemble étant le premier point que doit saisir l'œil, il ne doit pas être troublé par des détails, qui sont du ressort d'un examen réitéré, ce qui arrive lorsque des plis incidens trop fortement ombrés, passent à travers des parties lumineuses. Voilà ce que bien peu de peintres ont senti, et ce qui rend si rares ceux qui ont excellé dans l'art d'ajuster les draperies avec le goût exquis des anciens.

Le contraste des plis concourt à l'action des figures et à l'unité de la lumière; mais la qualité des étoffes doit en déterminer le nombre, qui, dans tous les cas, doit être peu abondant, simple, et jeté sans affectation sur les vuides, afin d'élargir les plans essentiels à l'unité d'action, aux mouvemens, aux proportions et à l'effet. L'usage des draperies en Peinture et en Sculpture, quoique très-différent dans le jet des plis, est absolument le même quand il s'agit de la valeur des masses, et la sculpture antique donne à cet égard les plus grandes lumières.

23) PAGE 18, VERS 5.

> Ne prodiguez donc point l'or ni les diamans;
> Ce luxe est superflu.

Cet avis est très-important pour ceux qui n'auraient pas une juste idée de leur art ni de la beauté. Le faste peut éblouir quelquefois; mais sans recourir à l'artifice, la beauté n'a besoin que d'elle-même pour plaire et pour intéresser. Aussi on a souvent cité ce mot d'Apelles à un de ses élèves, qui avait peint une Hélène toute couverte de diamans: *Puisque tu n'as pu la faire belle, tu as eu raison de la faire riche.* Que l'artiste prenne donc bien

NOTES.

garde d'être prodigue, lorsqu'il faut de la prudence et de la discrétion. *On sème avec la main, et non pas avec tout le sac*, disait à Pindare la célèbre Corinne.

Peut-être pardonnerait-on plutôt à la Sculpture qu'à la Peinture cette brillante profusion, parce que dans la première, qui n'a que des formes à imiter, on ne recherche pas les prestiges de l'illusion, qui tous appartiennent à la Peinture. Que le pinceau abandonne donc les effets dont il ne pourrait atteindre l'éclat ni la vérité. Quel peintre, par exemple, s'il avait à représenter le triomphe d'Aurélien, se flatterait d'imiter le poids et l'éclat des diamans qui ornaient les chaînes de la reine Zénobie, et qui les rendaient si pesantes, que cette princesse était entourée d'esclaves pour les soutenir ?

Quant à l'emploi des pierreries, on ne doit jamais les placer sur des couleurs vives. Leur éclat nuirait d'ailleurs à l'effet des objets qui doivent tourner : elles font assez bien sur des couleurs légères et peu sensibles. Outre cela, cette parure fait souvent un bel ornement sur les parties découvertes de la beauté ; elle convient au portrait, et l'histoire l'exige quelquefois.

24) PAGE 18, VERS 9.

L'objet ne pose point ? comment le bien saisir ?
Il faut le modéler pour le voir à loisir.

Dans les arts d'imitation, l'imagination n'offrirait rien que d'imparfait et de vicieux, si elle n'appelait sans cesse le secours de la vérité pour en diriger et en soigner l'exécution. L'usage des mannequins ne dispense point d'avoir de petits modèles, que quelques habiles gens forment avec de la terre grasse ou de la cire, à l'exemple de Michel-Ange, du Tintoret, de Paul Véronèse, du Poussin, etc.

Drapés avec des linges mouillés, posés, éclairés et concentrés sur des plans analogues aux projets de l'artiste, ils donnent la justesse des lumières et des ombres, et soulagent l'esprit dans les difficultés qu'on trouverait à peindre des figures en l'air ou en voûte.

*5) PAGE 18, VERS 15.

> Que votre heureuse main fasse éclore sans cesse
> Tout ce qui peut charmer, la grâce et la noblesse;
> Cette grâce surtout que l'art n'atteint jamais,
> Sans ce goût qui du ciel atteste les bienfaits.

Quelle est ton essence, aimable fille de la nature et du sentiment, Grâce indéfinissable, et qui ne peux te montrer sans nous subjuguer? D'où te vient ce charme séduisant, ce charme vainqueur à qui rien ne résiste? Tu n'es point la beauté, puisque tu peux exister sans elle, ou plutôt tu es l'ame de la beauté, puisque sans toi la beauté n'est rien. Tu parais, et je ne sais quel attrait invincible m'attache parmi des formes bizarres ou des objets qui, sans toi, seraient affreux, ou qui m'affligeraient.

Oui, tu es un don céleste, le plus précieux ornement de la nature, et belle de tes seuls attraits, tu t'évanouis sous l'effort de l'art qui veut t'imiter sans te sentir et te connaître. L'art peut créer la beauté; le ciel donne seul le sentiment qui crée la grâce et fait adorer la beauté.

Tu résides et tu séduis également dans le repos, dans l'abandon, dans le mouvement, dans une attitude, dans un geste, dans une ligne, dans un coup-d'œil. Mais ennemie de nos goûts fantasques et de nos usages frivoles, tu as fui loin de nous. Souvent la grandeur t'appelle en vain au milieu du faste et de l'opulence, tu dédaignes un luxe barbare, qui, en insultant au bon goût, bannit tes deux plus chères compagnes, l'élégance et la simplicité:

tu fuis cet air de contrainte et d'affectation qui veut te ressembler : alors tu préfères le chaume à toute la magnificence des palais, et je vole sur tes pas pour t'offrir mon hommage dans la prairie, où, sous la triste livrée de l'indigence, la bergère ingénue et modeste me séduit, sans songer à me plaire.

Enfans et favoris des dieux, les Grecs ont eu le rare privilège de voir, de saisir et de fixer tes formes ravissantes, ou plutôt tes expressions fugitives. Amans passionnés de la nature que tu embellis, ils n'ont jamais pu la voir ni l'aimer sans toi. Partout ils te cherchaient ; partout un sentiment infaillible leur apprenait à te distinguer, et tu prenais soin toi-même de te dévoiler à leurs yeux empressés.

Fallait-il représenter cette reine des amours dont tu accompagnes les pas ? soudain elle s'élançait, sous le ciseau, du marbre qui la recélait. Mais, sans toi, elle n'eût été que belle ; toi seule tu fais reconnaître en elle ce pouvoir irrésistible qui doit assujettir tous les cœurs. Elle est nue ! non, non ; elle a un voile, un vêtement ; comme elle, tu trouves un asyle inviolable dans la pudeur qui défend au desir effronté d'approcher.

C'est moins à sa beauté qu'à cette grâce divine que je reconnais le dieu de la lumière, qui d'un seul trait vient de terrasser le monstre qui infectait la terre. L'arc résonne encore sous sa main : le dieu a vaincu, et semble dédaigner une victoire trop facile.

Que ne peux-tu pas, aimable enchanteresse ! Tu donnes des charmes à la férocité même Un enfant tient un lion enchaîné, il joue avec son esclave et le conduit à son gré. Le terrible tyran des forêts cède sans résistance à un tyran plus puissant que lui. Superbe, même en obéissant à la main qui l'a dompté, quelle fierté brille encore

dans ses regards! quelle noblesse dans tout son maintien! quelle grâce dans un captif plus orgueilleux de sa défaite et de ses chaînes qu'un vainqueur ne le serait de sa victoire!

Quelle est cette masse énorme qui se meut à mes yeux effrayés? à cette démarche, à ces cris, à cet instinct, je reconnais l'éléphant: je le reconnais surtout à cette vengeance réfléchie, ou à cette fureur soudaine qui punit une insulte. Mais il s'est adouci: le voilà calme et caressant: il obéit à la voix qui l'appelle: le repentir, la joie, la tendresse, la reconnaissance se peignent tour-à-tour dans tous ses mouvemens; sa trompe s'agite, se plie, se recourbe, se développe avec plus de douceur et de mollesse. O Grâce! ô fée divine! tu étincelles dans ses yeux; tu as revêtu de tes charmes sa monstrueuse difformité!

Mais quoi! faut-il que je te reconnaisse jusques dans le désordre et les catastrophes de la nature, ou dans les imitations des arts qui ne me retracent que des fléaux, la douleur, la mort, des ruines et des tombeaux!...... Oui, cette montagne sauvage s'élève avec noblesse audessus de ces fertiles bassins qu'elle domine; une source d'eau vive et limpide s'échappe de ses flancs, et je vais sur sa cîme admirer dans la bouche encore menaçante de son volcan éteint le port d'un arbuste ou de la plante solitaire qui y déploie aux rayons du jour la grâce et la beauté de ses couleurs.

O prestige admirable! ô puissance d'un art qui ne connaît que toi, parce qu'il ne peut rien sans toi! mes yeux peuvent contempler le spectacle affreux du grand prêtre d'Apollon qui accourt vainement au secours de ses fils. Deux reptiles effroyables ont enlacé le père et les enfans dans leurs replis tortueux; ils les déchirent, s'abreuvent du sang de leur proie qu'ils remplissent d'un

venin infect. J'entends ces cris déchirans qui partent du fond de la poitrine de Laocoon. Mais quelle dignité dans sa douleur! quelle force, quelle noblesse dans la contraction de ses membres qui souffrent! C'est toi, Grâce séduisante! qui m'obliges de supporter cet odieux spectacle; c'est toi qui m'attendris, qui me fais verser des larmes sur le sort déplorable de ces enfans infortunés, qui contrastent si bien avec le père, et qui, sans songer à se défendre, s'abandonnent à la douleur.

Tu devais régner en souveraine sur des peuples idolâtres de tes attraits, et qui ne cédaient qu'à toi le pouvoir de leur plaire jusques dans leurs jeux inhumains. Tu devais les charmer dans l'abattement, dans la souffrance, dans la mort même. La mort n'a point de prise sur toi, et le Lutteur expirant prouvera que si le sort dispose de la victoire, tu peux du moins ennoblir la défaite et la rendre glorieuse.

Grâce trop séduisante! pourquoi toujours attirer mon ame sur l'image de la souffrance? L'orgueilleuse Niobé a osé se préférer à Latone; elle expire au milieu de ses enfans, percée avec eux par les flèches de Diane et d'Apollon. Famille infortunée! leur crime n'est que trop expié, puisque tu nous les fais aimer en nous attendrissant sur leur sort.

Qui croirait que tu survis encore à la dissolution totale de la nature? Aimable immortelle! est-ce toi ou quelque autre divinité qui inspirait le sublime génie du Poussin, dans cette étonnante création du Déluge universel, où tu triomphes, au milieu de cette épouvantable catastrophe, dans les traits de cette mère éplorée, qui est moins alarmée pour elle-même que pour ce tendre enfant qu'elle veut sauver?

Je te salue, ô toi dont les attraits causèrent tant de

dépit à Vénus, et que l'amour préférait à la beauté de sa mère ! toi qui, pour te peindre, guidas le sentiment et la main de Raphaël, de l'immortel Raphaël qui serait encore inimitable, si de nos jours tu n'étais venu te montrer à Gérard quand il te peignait sous les traits de Psyché, et si tu ne lui avais remis toi-même un pinceau que l'on croyait brisé ! Puisse-tu respirer éternellement dans les ouvrages que consacre au goût et à l'immortalité une nation aussi passionnée pour la gloire des arts que pour celle des armes.

26) PAGE 19, VERS 13.

C'est peu jusqu'à présent ; il faut sonder les cœurs :
Que leurs affections passent dans vos couleurs :
Voilà l'effort de l'art.

L'artiste en effet n'a rien produit jusqu'à présent ; il a inventé un sujet, il en a disposé toutes les parties, il a mis les figures en situation ; il a bien observé toutes les proportions, toutes les règles de l'art dans les contours, dans les attitudes, dans les mouvemens, etc. ; la beauté même brille partout. Mais où est la grâce, où est l'expression qui anime cette beauté, qui répand la chaleur et la vie sur toutes les parties et sur l'ensemble du tableau ? Sans cette expression qui doit passer rapidement dans mon ame pour l'intéresser, pour l'échauffer et la remuer, je ne vois qu'une scène sans action, qui me laisse froid et glacé. C'est donc ici que l'on voit toute la différence qu'il y a entre le génie de l'artiste et la main de l'ouvrier. Tout le monde peut former des traits, exécuter une figure ; il n'y a que Prométhée qui puisse dérober au ciel la flamme divine qui doit l'animer.

Tous les arts d'imitation se proposent le même but, qui est de séduire nos sens pour aller chercher les passions au

fond de l'ame; il ne diffèrent que par les moyens d'exécution, et il leur faut la même connaissance du cœur humain pour produire les mêmes effets, en donnant à chaque passion la nuance et le degré de force qui lui convient. Mais il faut pour cela commencer par éprouver soi-même les sentimens que l'on veut inspirer aux autres, suivant le précepte que Boileau nous en a donné d'après Horace :

> Que la passion émue
> Aille chercher le cœur, l'échauffe et le remue!

et ailleurs :

> Il faut, dans la douleur, que vous vous abaissiez :
> Pour me tirer des pleurs, il faut que vous pleuriez.

L'expression du sentiment ne peut sortir en effet que d'un cœur vivement passionné. Aussi Le Mierre a dit :

> L'ame seule voit l'ame, elle échappe au dessin :
> Eh! comment donc la peindre ? il faut sentir toi-même ;
> Tu ne peux la saisir sans cet instinct suprême.

Vous vous attacherez donc à saisir l'air de vérité qui convient à chaque passion, et vous vous garderez bien de donner un air serein à la colère, à la haine, à la fureur, au désespoir, à la jalousie, etc; ou si la passion se concentre pour affecter un air tranquille et en imposer, que l'on voie sur la physionomie tout l'effort qu'elle fait sur elle-même, et que ce calme apparent n'en soit que plus terrible et plus effrayant : dans une passion cruelle et violente, que tout soit affreux, jusqu'au sourire et au silence.

Mais une passion se produit de mille manières, et se fait distinguer par une infinité de nuances. Quel génie fécond, quelle connaissance profonde de la nature ne doit

pas avoir un artiste qui veut éviter l'ennui et l'uniformité dans un tableau chargé de personnages? S'il peint la terreur et la consternation dans une ville ou dans une assemblée, comme l'effroi va se multiplier dans mon ame par cette variété de gestes, d'attitudes, de physionomies, de mouvemens! J'entendrai les cris des uns, je serai entraîné dans la fuite précipitée des autres, tandis que je serai glacé et retenu par le silence et l'immobilité des autres.

A la manière différente dont la même passion se manifestera, je dois encore distinguer sans peine les âges, les sexes, les rangs et les conditions; car quels caractères distinctifs ne prendra-t-elle pas dans un homme de bien ou dans un méchant, dans un villageois ou dans un héros, dans une princesse ou dans sa suivante, dans un soldat ou dans un capitaine, dans un prince ou dans un esclave, dans un vieillard ou dans un enfant, dans une femme ou dans un homme?

Outre cette connaissance qu'il faut avoir des signes et des effets divers qui accompagnent une passion, quelle étude ne faut-il pas faire de la structure du corps humain et de ses organes, des os, des muscles, des fibres et des moindres linéamens, pour donner à chacun, selon les circonstances, le degré nécessaire de compression, d'énergie, de contention ou de dilatation?

La pensée, le dessin, le coloris ne suffisent donc pas, et le tableau n'est qu'à peine ébauché, tant qu'on n'y reconnaît pas le langage des passions, ce langage que Quintilien considère comme le plus puissant ressort des preuves et des affections oratoires. C'est par là seulement que la Peinture, qui est purement un art d'imitation, s'élève au-dessus des autres; et c'est ce qui a fait dire aux Grecs, que les arts d'imitation avaient plus servi les

dieux que la poésie et l'éloquence. En voulez-vous de sublimes effets ? contemplez, sous le ciseau de Phidias, ce Jupiter qui, du mouvement de ses sacrés sourcils, ébranle tout l'Olympe. Admirez comment, sous le pinceau de Polygnote, s'animent les fameux portiques d'Athènes par le supplice de Tantale, et par celui des Enfans dénaturés. Enfin, dans d'autres tems et sous des auspices plus justement révérés, que votre ame se pénètre dans le recueillement de ces sentimens augustes et religieux dont la rempliront les suaves et ravissantes compositions des Raphaël, des Daniel, des Volterre, des Dominiquin et des Poussin.

27) PAGE 19, VERS 21.

Mais ces sujets pour moi seraient trop relevés :
Rhéteurs, c'est pour vous seuls qu'ils furent réservés.

Peut-être sera-t-on surpris que du Fresnoy, en arrivant aux passions, s'arrête tout-à-coup devant un champ si vaste, qui promettait tant de fruits à la main du poëte. Cet endroit, sans doute, n'eût pas été le moins intéressant de son poëme, puisqu'alors il pouvait être tout-à-la-fois peintre, poëte et moraliste, parler à l'imagination, et lui offrir une galerie de tableaux plus intéressans les uns que les autres. Mais toutes ces peintures auraient-elles été bien essentielles à un poëme hérissé de préceptes, si l'on considère combien de passions différentes regnent dans le cœur de l'homme, et combien d'habitudes ou d'affections de l'ame les peintres rapportent aux passions, telles que l'abattement, l'ennui, l'abandon, la paresse, la tristesse, la mélancolie, le contentement, l'innocence, la majesté, la candeur, etc. ? Cette matière aurait pu le conduire trop loin, et peut-être hors de son sujet ; et de peur de

s'engager trop avant, ou de s'arrêter à des leçons trop superficielles, il renvoye prudemment son lecteur aux moralistes qui ont traité cette matière.

Le Mierre, qui cherchait moins à donner des préceptes qu'à faire des tableaux, a donné, d'après Le Brun, une fort belle esquisse de quelques passions:

> Du sceau qui la distingue empreins la passion:
> Peins sous un air pensif l'ardente ambition:
> Donne à l'effroi l'œil trouble, et que son teint pâlisse:
> Mets comme un double fond dans l'œil de l'artifice:
> Que le front de l'espoir paraisse s'éclaircir:
> Fais pétiller l'ardeur dans les yeux du desir:
> Compose le visage et l'air de l'hypocrite:
> Que l'œil de l'envieux s'enfonce en son orbite;
> Elève le sourcil de l'indomptable orgueil:
> Abaisse les regards de la tristesse en deuil:
> Peins la colère en feu, la surprise immobile,
> Et la douce innocence avec un front tranquille.

28) PAGE 20, VERS 4.

> Abstenez-vous enfin de tout amour bizarre
> Des grossiers monumens d'une horde barbare;
> Qui des antres du nord se répandant partout,
> Fut la terreur du monde, et des arts, et du goût.

Ce morceau sur les ravages des Vandales a été imité par Watelet et par Le Mierre. Voici l'imitation de Watelet:

> Après les jours brillans du siècle des Césars,
> On vit dégénérer les vertus et les arts.
> Ces fiers mortels, pliés au joug de l'esclavage,
> Des vices effrénés éprouvant les ravages,
> Se virent entraînés par la perte des mœurs,
> Des arts à l'ignorance, et du crime aux malheurs.
> Enfin, sous ses tyrans, dégradée, avilie,
> A son sort malheureux lorsque Rome asservie,
> Fut en proie aux erreurs, au désordre, aux forfaits;
> Le Nord lança la foudre et vengea ces excès.

NOTES.

Une foule barbare, avide de carnage;
Sur les vainqueurs du monde assouvissant sa rage;
Sous leurs palais détruits accabla ces mortels,
Et leurs arts, et leurs dieux, sous leurs propres autels.

Peut-être préférera-t-on le tableau de Le Mierre :

O tems ! ô coups du sort! la Peinture autrefois,
La Sculpture avec elle, habitait près des rois.
Des Romains toutes deux furent long-tems l'idole :
L'une de tous les dieux peuplant le Capitole,
Fit ployer le genou des crédules humains
Devant le Jupiter qu'avaient taillé ses mains.
L'autre orna ces palais et ces bains qu'on renomme,
Des portraits de César, le premier dieu dans Rome.
Toutes deux triomphaient; mais lorsqu'en d'autres tems
Rome eut tendu ses mains aux chaînes des tyrans;
Quand le luxe en ses murs eut creusé tant d'abîmes,
Elle perdit les arts pour expier ses crimes.
Le Tibre, présageant son déplorable sort,
Vit l'orage de loin se former dans le Nord.
La Peinture et sa sœur, dans cette nuit fatale,
Pleurèrent leurs trésors foulés par le Vandale.
Tout fuit, tout disparut : l'une de ses tableaux,
Au travers de la flamme, emporta les lambeaux;
L'autre sous les remparts enfouit les statues,
Les vases mutilés, les colonnes rompues.
Ces restes précieux, au pillage arrachés,
Sous la terre long-tems demeurèrent cachés.
Michel-Ange accourut, il perça ce lieu sombre;
De la savante Rome il interrogea l'ombre;
Au flambeau de l'antique à demi consumé,
Il alluma le feu dont il fut animé :
De la perte des arts son pinceau nous console,
Et sur leur tombeau même il fonda leur école.

29) PAGE 22, ligne 5.

De quel génie heureux la savante pratique
A nos desirs jamais rendra la Chromatique ?

CHROMATIQUE vient du grec (*Chrôma*), qui signifie
COULEUR. La Chromatique est l'art de la couleur ou du

coloris. Comme il serait impossible de donner dans une note des développemens suffisans sur les principes du coloris et sur la physique des couleurs, nous invitons l'artiste et l'amateur qui veulent s'instruire, à consulter le *Traité de la Peinture* de Léonard de Vinci, par M. Gault de St.-Germain. On y trouvera, soit dans le texte, soit dans les commentaires des règles sûres, des idées aussi saines que justes, et l'on pourra voir ce qui reste encore à faire pour poser les bases d'un bon traité des couleurs et du coloris.

30) PAGE 29, VERS 3.

Vous tentez vainement, artiste téméraire,
Du jour à son midi de peindre la lumière.

Un précepte bien important pour les peintres, c'est de savoir faire le choix du jour qui convient à la scène. Notre auteur indique ici quels sont les jours que l'on doit préférer, et remarque fort judicieusement que la faiblesse de nos couleurs ne peut rendre l'éclat et la vivacité des feux du midi, et qu'il faut éviter de choisir cette heure de la journée. Ce n'est pas cependant qu'il faille absolument y renoncer, mais il faut alors user de précautions ingénieuses. Watelet et Le Mierre apprennent de quelle manière on peut s'y prendre, et je ne puis résister au plaisir de les citer. Je commence par les vers de Watelet :

Mais, si le dieu du jour, brillant, victorieux,
Au milieu de son cours reparaît dans les cieux,
Respectez un éclat que l'art ne saurait rendre ;
Ou si jamais au moins vous osez l'entreprendre,
Par un détour adroit sauvez l'illusion.
Que d'un objet choisi l'interposition
Soit à l'art des couleurs ce qu'est à l'éloquence,

Faute d'expression, l'adroite réticence.
Offrirez-vous Renaud dans cet instant du jour,
Mollement enchaîné dans les bras de l'amour ?
Armide aura fait naître un myrte, dont l'ombrage
Sur le disque brûlant forme un léger nuage ;
Et ces rayons si vifs, échappés au hasard,
Pour fixer le moment, seront l'effet de l'art.
Plus sage en vos efforts, d'une heure favorable
Voulez-vous emprunter un coloris aimable ?
Le soleil qui descend, va, sensible à vos vœux,
Vous former des effets larges et lumineux.
Les ombres et les jours, à vos desirs dociles,
Rendront, en s'étendant, les masses plus faciles.
Dans ce moment choisi, l'ombre a plus de fierté,
La couleur plus d'éclat, et tout est refleté.
Tout se ranime aussi. D'une chaleur brûlante
On ne sent plus alors l'influence accablante.
La fraîcheur qui tenait au réveil des zéphirs,
Dissipe la langueur et rappelle aux plaisirs.
De Bacchus, par des jeux, célébrant les conquêtes,
La Bacchante choisit cet instant pour ses fêtes,
Et l'heureux Titien, ce favori des dieux,
Dans ses travaux divins le retrace à nos yeux.

Voici comment Le Mierre a retracé le même précepte :

Ne mets point d'un pinceau follement enhardi,
De champêtres tableaux sous les feux du midi.
Quelle couleur peindrait, au haut de sa carrière,
Le front éblouissant du dieu de la lumière ?
Et quand l'astre brûlant, armé de tous ses traits,
Plongeant sur notre tête, ôte l'ombre aux objets,
Comment nous les montrer ? C'est l'ombre qui détache,
Qui fait fuir les côtés, qui présente et qui cache.
Attends que le soleil, s'abaissant sur les monts,
Ait enfin de son globe émoussé les rayons ;
Ou que d'une clarté non moins douce et propice,
Aux portes du matin l'hémisphère blanchisse,
Ou que l'Hyade, ouvrant ses réservoirs cachés,
Ait versé par les airs ses torrens épanchés,
Ou sous l'ardeur du jour si tu places l'image,
Entr'elle et le soleil fais passer un nuage.

NOTES.

31) PAGE 32, VERS DERNIER.

> Puis comment supporter que de cruels tableaux,
> Sans nous en consoler, n'offrent rien que des maux;
> La faim, la pauvreté, les vengeances, les haines,
> Les cachots, les gibets, les tortures, les chaînes ?

Le but que se propose la Peinture, aussi bien que les autres arts, est de plaire et d'être utile, puisque, d'après le précepte de notre auteur, les sujets qu'elle traite doivent toujours renfermer quelque chose d'ingénieux et d'instructif. Comment le peintre, le poëte ou l'orateur parviendront-ils à ce but, s'ils n'ont que des tableaux dégoûtans à nous offrir. Je sais bien que Boileau nous a dit dans son Art Poétique :

> Il n'est point de serpent ni de monstre odieux,
> Qui, par l'art imité, ne puisse plaire aux yeux :
> D'un pinceau délicat l'artifice agréable
> Du plus affreux objet fait un objet aimable.

Mais s'ensuit-il qu'on doive prendre à la lettre ce qu'a dit Boileau, sans autre examen de ce qu'il a voulu dire? Entreprendra-t-on, sur la foi d'une autorité respectable et mal interprêtée, de nous rendre aimables les objets les plus ignobles, les plus hideux ou les plus cruels ? Boileau et tous ceux qui nous ont donné des règles de goût, ne cessent de nous prescrire de choisir dans la nature ce qu'il y a de plus beau, de plus noble, de plus intéressant. Comment donc concilier ces préceptes avec les vers que nous venons de citer? Boileau aurait-il pu se tromper si grossièrement? non : Boileau a parlé sensément, et il a dit ce qu'il convenait de dire. Mais si l'art peut quelquefois nous offrir des objets affreux, que l'artiste du moins prenne bien garde de montrer la bassesse de ses goûts et

de son ame. Sans doute, des objets affreux peuvent servir quelquefois à l'imitation des arts et nous intéresser ; mais sachons bien du moins dans quelles circonstances et comment il convient de les placer. Un objet affreux nous intéressera, ou plutôt il excitera dans nos ames l'impression qu'il doit y exciter, non pas lorsqu'il sera présenté isolément, ou comme sujet principal, mais comme un accessoire, comme une circonstance qui contraste avec quelque chose de grand, de beau ou de sublime, et qu'il en relèvera l'excellence. C'est alors que le vice ou le mal, peints dans toute leur difformité, font connaître le prix du bien ; c'est alors qu'on éprouve je ne sais quelle satisfaction à les voir, parce qu'on passe aussitôt d'un sentiment pénible à une sensation délicieuse.

Voilà pourquoi les poëtes et les orateurs, tantôt pour nous attendrir, tantôt pour exciter en nous la terreur ou l'indignation, nous font de pathétiques peintures des pestes, des combats, des famines, en un mot, de tous les désordres et de tous les fléaux que le crime, l'ambition et les autres passions attirent sur la terre. C'était dans cette vue que l'éloquence de Cicéron tonnait à Rome contre les déprédations et les cruautés d'un Verrès, pour soulever contre tant d'attentats les Romains indignés. C'était dans les mêmes vues que Thomas faisait le tableau déchirant des oppressions qui pesaient sur les malheureux habitans des campagnes, pour attirer sur eux la pitié, la justice et la protection du Gouvernement. C'est pour remplir nos ames d'une *douce terreur*, que Racine, dans la tragédie de Phèdre, nous a décrit ce monstre furieux qui sort du sein de la mer pour venger le ressentiment de Thésée, et faire périr l'innocent Hyppolite.

Quelquefois la Peinture jette comme au hasard une réflexion morale qui nous rappelle à nous-mêmes, en

tempérant la vivacité de nos plaisirs par une douce teinte de mélancolie. C'est ainsi que le Poussin nous fait voir, au milieu des fêtes champêtres des bergers de l'Arcadie, le tombeau où vont aboutir la jeunesse, ses grâces et ses jeux. Quelquefois c'est un sentiment religieux qui nous retrace notre destinée, ou qui nous élève jusqu'à Dieu par le souvenir des prodiges qu'il a opérés. C'est encore ainsi que le Poussin, nous représentant la plus affreuse catastrophe qui soit arrivée dans le monde, parce qu'elle fut universelle, nous peint la dissolution totale de la nature, le globe englouti sous les eaux, quelques hommes, déplorable reste de la race humaine, se débattant contre la mort qui les saisit, et le serpent, auteur de ce désastre, toujours acharné à sa proie, et surnageant sur les eaux. Qui ne sent alors l'heureux effet que produit ce serpent, qui est l'emblème du crime qui a perdu les hommes, et qui survit encore à cette épouvantable catastrophe, parce que les eaux du déluge universel, ne suffisent pas pour le détruire, et qu'il nous rappelle encore l'heureuse espérance et l'auguste promesse du Rédempteur qui doit lui écraser la tête, et dont le sang précieux aura seul la vertu de laver nos péchés?

Que vois-je dans le désert? les Israélites livrés à toutes les horreurs de la famine. Mon cœur, alarmé, se livre à la douleur, lorsque j'apperçois tout-à-coup les bienfaits du ciel et la main du Dieu protecteur qui vient nourrir et consoler son peuple.

Que j'entre dans ces asyles destinés à recueillir l'indigence et l'humanité souffrante: supporterais-je ce douloureux, cet horrible spectacle de plaies, de souffrances et d'infortunes, si je n'y trouvais la secourable vertu qui accourt soulager tant de maux, si ma sensibilité, si le respect et l'admiration ne me précipitaient aux pieds de

cet homme divin, de ce Vincent de Paul, qui, plus fort que la nature, guérit avec sa langue sacrée l'ulcère qui peut lui communiquer à lui-même son venin mortel?

Mes yeux pourraient-ils s'arrêter un instant sur ce ramas de malheureux condamnés par la justice à expier leurs crimes dans la gêne et dans des travaux ignominieux, si je ne trouvais encore au bagne cet homme vénérable, ce héros de l'humanité, détachant lui-même des pieds d'un forçat ces indignes fers que la vertu va porter et honorer ?

Voilà comment les grands génies, voilà comment les ames sensibles, en nous instruisant, en nous intéressant, en nous consolant, peuvent nous offrir l'image des maux attachés à l'humanité, ou des objets qui par eux-mêmes nous révolteraient.

Maintenant, je le demande, quel est le but de ces cruels tableaux qui sont exposés dans nos temples? Quelle impression font-ils dans l'ame des chrétiens au profit de la religion? Quel honneur en revient-il à nos autels ? Quoi ! le pinceau créateur, pour embellir la pompe triomphale d'une religion si sainte, si auguste, si sublime, n'a-t-il à lui donner que des tyrans et des bourreaux pour cortège ; pour ornemens que des tenailles, des chevalets, des potences, des gibets, des roues, des tortures, des supplices ? Est-ce au milieu de cet appareil de cruautés que j'entendrai cette voix douce et attrayante qui me crie : *venez à moi*? Ai-je besoin, pour adorer la religion, de savoir qu'il y a eu sur la terre des monstres qui l'ont souillée du sang du juste et de l'innocent ? Enlevez donc ces tableaux qui, sans me parler de Dieu ni de ses bienfaits, ne me parlent que des cruautés et des crimes des hommes. Otez, ôtez de cette divine religion tout ce que nos passions peuvent y mêler d'impur et de criminel.

Est-elle donc si stérile en sujets propres à exciter en nous la ferveur, le désintéressement, l'humilité, ou ces élans qui dépouillent à nos yeux l'homme de tout ce qu'il a de terrestre, et le transportent dans le séjour incorruptible de la véritable félicité ? Représentez-nous le divin auteur de cette religion dans tous les momens de sa vie mortelle : retracez-nous tantôt sa douceur, tantôt sa majesté, tantôt sa bonté : que son seul regard attire mon ame à lui ; que j'accoure au milieu de ses disciples pour recueillir cette pénétrante instruction, ces paroles onctueuses qui découlent de sa bouche sacrée : imitez dans ses miracles cette puissance surnaturelle qui atteste sa mission et sa divinité : rappelez-nous les vertus et les glorieux travaux de ses apôtres : que j'admire cette humilité touchante, cette charité qui élève l'homme au-dessus de lui-même, cette simplicité qui persuade, cette douceur qui attache, ce zèle qui entraîne, cet exemple qui séduit. Que je contemple aux pieds de la Croix, ou le repentir sincère, ou l'abnégation du monde et de soi-même. Que j'admire les vertus de tant de pieux solitaires, ou de tant de prélats dont la doctrine et la vie ont fait tant d'honneur et de prosélytes à l'Eglise. Ou si vous voulez nous retracer l'héroïsme des martyrs de la Foi, que ce ne soit pas seulement pour m'effrayer par des tortures : que je voie, non pas un supplice qui me révolte, mais la palme qui est le prix de la constance et de la foi : en un mot, que je voie, non pas la vertu immolée par le crime, ce qui est une chose horrible ; mais la vertu telle qu'elle est, telle qu'elle doit être, toujours maîtresse d'elle-même, toujours supérieure aux évènemens, et triomphant toujours, même dans les fers et au milieu de ses bourreaux, de l'injustice, de la persécution et de la férocité des hommes.

Saisissez donc bien les circonstances pour me faire

aimer le sujet que vous me proposez, et pour me donner un utile exemple. Cessez donc d'attirer mes yeux sur un spectacle barbare, dont la peinture ou la réalité ne peut convenir qu'au goût dépravé d'une populace sans principes, et que de pareils tableaux achèvent de démoraliser.

3ª) PAGE 33, VERS 4.

Mais de l'honnêteté lâche et vil déserteur;
Que jamais vos pinceaux n'alarment la pudeur;
Et par une cynique et coupable licence
N'outragent la vertu, les mœurs et l'innocence.

Combien ne faudrait-il pas déplorer le malheureux talent qui se consacrerait à la licence, et qui se déshonorerait sans cesse en insultant à la décence et aux mœurs ! Artistes ! amans des muses ! ne perdez jamais de vue ce que le ciel exigea de vous en vous confiant une flamme divine; n'oubliez jamais ce que l'honnête homme se doit à lui-même et à la société. Le chemin qui mène à l'infamie n'est pas loin de celui qui conduit à la gloire. Il n'appartient qu'à un cœur dépravé d'oser flétrir ce qui est l'objet du respect et de la vénération de tous les hommes ; et si votre talent ne se développait que pour favoriser des penchans criminels, combien ne vaudrait-il pas mieux qu'il eût ressemblé au fruit qui périt dans sa fleur !

Boileau, qui a senti que cette leçon n'était pas moins importante pour les poëtes que pour les peintres, n'a pas manqué de la transporter dans son Art Poétique, et de l'embellir de toutes les grâces qu'il savait donner à tout ce qu'il empruntait :

Que votre ame et vos mœurs, peintes dans vos ouvrages,
N'offrent jamais de vous que de nobles images.
Je ne puis estimer ces dangereux auteurs,
Qui de l'honneur en vers infâmes déserteurs,

Trahissant la vertu sur un papier coupable ;
Aux yeux de leurs lecteurs rendent le vice aimable.

33) PAGE 41, VERS 15.

Avant de s'élever, que d'abord le génie
Soit guidé dans son vol par la géométrie.

Les vérités de l'art sont tellement dépendantes des vérités géométriques, qu'il est impossible de donner aux corps l'apparence de la réalité, sans avoir recours aux règles d'une science inséparable de toutes les autres. La mesure, l'étendue, les proportions, les intervalles ne peuvent être livrés aux simples opérations de l'œil et de la main, et dès qu'il faut mesurer et comparer, il faut employer la géométrie. C'est elle qui pose les lois du dessin et de la perspective, et sur-tout de cette dernière, que l'on rencontre jusque dans la simple délinéation des contours. Sans répéter ce que nous avons déjà dit sur la perspective, nous dirons que la Peinture n'est jamais si parfaite que lorsqu'elle trompe l'œil par l'effet de ses illusions. Comment se peut-il donc que quelques auteurs, notamment Perrault, aient refusé aux anciens la connaissance la plus approfondie de cette première règle de l'art, sans laquelle on ne peut obtenir sur une surface plane ni saillies ni profondeurs, lorsque les écrits et les monumens de l'antiquité nous attestent le contraire ?

Hypocrate examina les proportions de toutes les parties du corps humain. Le savant Polyclète, après lui, en détermina l'élégance et l'harmonie par des moyens qui nous sont inconnus, mais qu'on ne peut supposer être autre chose qu'une échelle géométrique, qui était devenue pour l'art comme le type du beau. Une science qu'enseignait l'art et la philosophie, pouvait-elle être ignorée des artistes peintres ? Si nous en croyons Socrate, Platon,

Pline, Vitruve, vit-on jamais les fictions de la perspective aussi prodigieuses que dans les ouvrages des Pamphile, des Apelle, des Amphion, des Asclépiodoro, et de beaucoup d'autres, dont les connaissances à cet égard ne peuvent être révoquées en doute ?

34) PAGE 42, VERS 2.

Bologne, qui brillant d'un éclat tout nouveau,
Ranima la Peinture à son triple flambeau.

Si l'amitié, même celle qui a son principe dans la vertu, résiste si rarement aux traits de l'envie, celle des trois Carraches, dans l'histoire des beaux arts, est un de ces phénomènes du cœur humain qui ne se renouvellent pas souvent dans l'ordre social. Mais nous ne considérerons ici ces grands hommes que sous le rapport de l'art, auquel ils ont rendu de si importans services.

La Peinture, dégénérée sous les *Sabattini*, les *Passignani*, les *Procalini* et les *Passerati*, avait besoin de reconquérir ses droits ; et la fameuse *Academia delli Desiderosi*, fondée à Bologne par *Luigi Carracio*, cousin des deux frères *Augustino* et *Annibale Carracio*, opéra cette grande révolution qui a jeté tant d'éclat sur les derniers beaux siècles de l'Italie moderne (1).

Auquel des trois Carraches doit-on décerner la palme du talent ? Tous trois ont mérité l'immortalité : mais le zèle et les talens de Louis, les connaissances littéraires,

(1) La ville de Bologne donna naissance aux trois Carraches: Louis vint au monde en 1555, et mourut en 1619, âgé de 64 ans. Augustin vint au monde en 1557, et mourut à Parme en 1602, âgé de 45 ans. Annibal, frère d'Augustin et cousin de Louis, naquit en 1557, et mourut à Rome en 1609, âgé de 49 ans. Il demanda à être inhumé dans l'église de la Rotonde, auprès de Raphaël.

physiques et mathématiques d'Augustin ; ont conduit à la plus haute gloire le fier Annibal, qui n'était versé ni dans les lettres ni dans les sciences, mais qui était doué d'une ame forte et d'une vaste intelligence, qui fut encore fortifiée par la docilité et l'amitié. Louis Carrache est le premier en date pour la réforme du mauvais goût dans la Lombardie : Augustin a mérité d'être loué par la plume du savant *Achilini*, et la fameuse galerie du palais Farnèse, restée dans les arts comme un archétype du grand goût, a fait dire au Plutarque de la Peinture, qu'Annibal, dans cet ouvrage, après avoir surpassé tous les peintres qui l'avaient précédé, s'était surpassé lui-même, et le suffrage de l'auteur du Déluge universel est d'un grand poids pour la postérité.

On pourrait comparer les ouvrages d'Annibal aux trophées de ces conquérans qui font tourner la gloire du triomphe au profit des vainqueurs et des vaincus....... Annibal imita de l'antique l'élégance et la simplicité ; de Raphaël, l'invention, l'expression et la grâce ; du Corrège, le pinceau doux et voluptueux ; de Michel-Ange, l'énergie et la fierté ; du Titien, la sage distribution et le coloris harmonieux ; et de toutes ces diverses qualités il composa, pour ainsi dire, un tout qui complettait, sous un même coup-d'œil, toutes les parties de la Peinture, regardées jusqu'à lui comme des dons particuliers.

Les grands hommes formés par les Carraches, et qui ont répandu tant d'éclat sur la fameuse *Academia delli Desiderosi*, sont : *Antoine Carrache*, neveu, *l'Albane*, *le Guide*, *le Dominiquin*, *Lanfranc*, *Innocenzo*, *Tacconi*, *Pietro Sacini*, *Leonello Spada*, *Gio Battista Viola*, *Cardone*, *le Schidone*, *Antonio Maria Penico*, *Sisto Badolocchio*, *Francesco Grimaldi*, *Bolognèse* et *Gobbo delli Frutti*. Que de titres à la gloire de cette famille,

dont le nom retentira jusques dans la postérité la plus reculée !

25) PAGE 42, VERS 4.

Florence, où Léonard, illustrant l'Italie,
Ressuscita les arts au feu de son génie.

C'est à Florence que la Peinture a repris naissance dans l'Italie moderne. On en doit les heureux commencemens à Cimabué, qui vivait en 1240, et depuis à la famille des Médicis, qui, après avoir enrichi cette ville des trésors de l'antiquité, contribua tant par son zèle et sa magnificence aux progrès des arts, en encourageant les grands hommes qui en font la gloire.

L'école florentine, de toutes les écoles modernes est la seule qui rivalise l'école romaine pour l'élévation. Son style est noble, fier et souvent terrible. Elle n'a point négligé l'expression, ni la correction, ni cette hardiesse d'exécution qui décèle l'étude, l'observation et la science. Mais elle est généralement privée des attraits du coloris, qui relève avec tant d'éclat les productions de la Peinture.

Léonard de Vinci ayant assujetti à des règles certaines l'art de la Peinture à Florence, pourrait, sans contredit, être regardé comme le chef de l'école florentine, si cet honneur, que Vasari semble lui avoir disputé, ne devait lui être décerné à beaucoup d'autres titres.

« Tout parle avec éloge de Léonard de Vinci, dit M.
» Gault de St.-Germain dans la vie de ce peintre illustre ;
» son nom porte un grand caractère dans les arts, et les
» services qu'il a rendus à la Peinture ne seront jamais
» oubliés. Ses principes furent le germe des hommes illus-
» tres qui lui succédèrent ; et c'est avec une sorte de jus-
» tice que l'on peut dire qu'il a acquis le droit d'en être

» regardé, dans les tems modernes, comme le législateur.
» Entraîné par la voix du génie vers la Peinture, il fut
» grand peintre ; mais cet homme extraordinaire fut
» tout; et on ne connaît point encore assez les fragmens
» qui nous restent de ses travaux et de ses écrits, pour
» savoir ce qui le caractérisé plus particulièrement. Il
» trouva tout au berceau et atteignit trois siècles de
» lumières. Les sciences ne purent le suivre ; les beaux
» arts seuls profitèrent de la révolution qu'il opéra dans
» le goût. L'intolérance civile et religieuse arrêtait alors
» les progrès de toutes les sciences; elle flétrissait le génie
» et les grâces de la morale. Les beaux arts ne produi-
» saient plus que des formes sauvages, pauvres et bizar-
» res, semblables à celles que l'enfant au berceau façonne
» dans les caprices d'une faible réminiscence ; ils ne ma-
» nifestaient de progrès qu'en régularisant l'erreur et en
» s'éloignant davantage du bon goût.

» La Peinture ainsi dégradée, Léonard parut. Déjà
» quelques artistes, avant lui, avaient tenté de se frayer
» une meilleure route ; mais ils suivaient toujours la
» nature d'une manière sèche, maigre et pénible. Léo-
» nard, en quelque sorte, s'en empara ; il traça la route
» du grand style dans ce bel art, et en fit une science. Il
» fut l'homme essentiel qui rechercha la source du beau
» et du vrai dans les vérités de la nature et dans les
» vérités sublimes.

» Né avec un génie solide, vaste et sublime, si la na-
» ture le seconda dans l'imitation de ses immenses varié-
» tés, il fut encore assez favorisé d'elle pour en recevoir
» les révélations. En physicien, il suivit la marche cons-
» tante et uniforme qu'elle emploie dans ses opérations.
» Il interrogea toutes les sciences pour régler ses spécu-
» lations dans la recherche de la vérité qu'il se proposait

» de manifester aux autres avec la Peinture, qui, à cette
» époque, fixait tous les regards. Dans la chimie, il
» trouva les moyens d'analyser les matières et de les
» rendre assez subtiles pour peindre aux yeux l'espace
» et la lumière. Dans l'étude de l'anatomie, il trouva
» l'art de caractériser toutes les actions animales et toutes
» les passions qui se manifestent par les mouvemens di-
» vers que les affections de l'ame font appercevoir au
» dehors ; et dans ses profondes méditations en mathé-
» matiques, il réduisit à l'unité et à la régularité la
» composition et la scène en peinture. Fidèle disciple de
» la nature, il ne fut jamais ingrat envers elle, parce
» qu'il la considérait comme le plus parfait original des
» belles choses, ainsi que le dit Platon. »

» Pour faire l'éloge d'un si grand homme, il faudrait
» réunir la science à l'éloquence ; car la Peinture ne fut,
» pour ainsi dire, qu'une partie de ses occupations. Il est
» aussi prodigieux dans ses spéculations sur les branches
» de la science naturelle qui tiennent de plus près à la
» géométrie Ses manuscrits, qu'on a conservés avec
» soin, ont cependant été long-tems ignorés des sciences,
» parce qu'ils n'ont jamais été vus par des savans au
» niveau de ses connaissances. Cependant, comme l'atti-
» tude que tient Léonard dans la peinture est assez ma-
» jestueuse pour l'instruction et l'admiration, en essayant
» de fixer l'attention sur les services qu'il lui a rendus,
» je dirai aux étudians : Disciples des beaux arts, voilà
» un grand modèle. Environnez-vous du jugement et des
» lumières de toutes les autorités supérieures qui en ont
» fait l'éloge. Ils vous diront que vous apprendrez de lui
» l'expression dans les figures, le sublime dans la compo-
» sition, et cette grâce douce et divine qui gagne les
» cœurs dans les ouvrages de Raphaël, cette douceur et

» cette tendresse (que les Italiens appellent *morbidezza*)
» dans la partie du clair-obscur et dans la manière de
» fondre imperceptiblement la lumière sur les ombres,
» en quoi il a devancé ses successeurs les plus célèbres.
» Ils vous diront qu'il a égalé les anciens par l'art d'ex-
» primer noblement la beauté ; qu'il est égal au Titien ;
» qu'avec un peu plus de coloris il surpasserait le Cor-
» rège, et qu'il est supérieur à Michel-Ange, en ce que
» ce dernier a pris de lui son goût de dessin terrible,
» qui étonne et qu'on admire dans ses ouvrages. Si vous
» êtes heureusement nés pour prétendre à la célébrité, et
» si vous êtes environnés d'amateurs assez sensibles aux
» progrès des beaux arts, pour favoriser votre zèle et
» couronner vos succès, je vous dirai : suivez la marche
» de cet homme unique dans tous les âges de sa vie. »

Léonard est mort entre les bras de François I.er, le 2 mai 1519, à Amboise dans le palais du Clou, et non à Fontainebleau, comme quelques auteurs l'ont avancé. Ce fait, consigné dans les *Elogi degli uomini illustri toscani*, a été rétabli dans l'histoire par MM. Venturi et Gault de St.-Germain.

36) PAGE 42, VERS 6.

Venise ensuite, à qui d'un savant coloris
Nulle rivale encor n'a disputé le prix.

L'école vénitienne date du 14.e siècle. Elle commença à fleurir sous les frères *Beligni* et *Andrea Mantegni*.

Les Vénitiens n'ont étudié que le coloris de la vérité, et ils ont ignoré le point mathématique du beau. Ils ont négligé l'expression, le dessin, l'antique, les usages, les mœurs, et généralement toutes les parties de l'art qui frappent le cœur et parlent à l'ame. Plusieurs, même des

plus célèbres, ont eu un goût de dessin et une manière de composer vraiment barbare. Mais ils eurent des charmes si attrayans dans les prestiges de l'illusion, que rien au monde jusqu'à présent n'a pu les égaler.

Tiziano Vecelli da Cadore ne fut pas exempt des erreurs de son école : il ne fut pas plus heureux dans le choix ni dans l'invention ; mais il fut doué d'une sensibilité et d'une élévation qui lui inspira des attitudes et des airs de tête remplis de finesse, de grâces, et quelquefois de noblesse. Il porta la science du clair-obscur au plus haut degré où puissent atteindre les spéculations humaines. Cette intéressante partie de l'art, sous son pinceau miraculeux, donne aux objets qu'il a imités l'effet de la lumière du ciel qui éclaire des corps naturels : en un mot, ce grand peintre est jusqu'à présent le plus célèbre, et sans contredit le plus fameux coloriste de l'univers.

« Titien Vecelli, dit M. Gault de St.-Germain dans
» une note de la vie du Poussin, naquit à Cadore dans
» le Frioul. Il fut l'ami particulier de l'Arioste, lequel
» consacra le nom du Titien dans son poëme de *Roland*,
» et le Titien fit le portrait de l'Arioste. Il eut encore
» des liaisons avec le fameux Pierre Aretin, qui employa
» souvent sa plume pour célébrer ses talens. Ce peintre
» fut tant estimé de son tems, qu'il n'y a point de pape
» ni de prince en Europe do son vivant dont il n'ait été
» connu et recherché, et tous les hommes célèbres de son
» siècle briguèrent à l'envi son amitié. Il vécut près d'un
» siècle au milieu des honneurs et de la fortune, et mou-
» rut à Venise pendant la peste en 1576. »

3,) PAGE 42, VERS 12.

Contemplez Raphaël, le peintre de la grâce ;
Qui pour l'invention tient la première place.

Sanzio Raffaello d'Urbino, connu généralement sous le nom de Raphaël, naquit à Urbin, capitale d'un duché de ce nom, dans les états du Pape, le vendredi saint de l'an 1483, et mourut à Rome le jour du vendredi saint de l'an 1520, âgé de 37 ans.

Les temples, les statues, les médailles et les restes du luxe et de la magnificence de l'ancienne Rome, que le tems n'avait pu dévorer, durent nécessairement imprimer dans l'esprit de ses habitans la plus haute idée du vrai goût, dès qu'ils sentirent renaître l'amour des beaux arts. Aussi leur école devint-elle la plus fameuse, et Raphaël, qui en fut le chef et le premier peintre du monde, acheva de lui donner ce caractère imposant qui l'éleva au-dessus de toutes les autres.

Pensées élevées, expressions nobles et sublimes, dessin correct, voilà les trois plus belles qualités de la Peinture, celles qui donnent à l'école de Rome le premier rang, et enfin celles qui font la gloire de Raphaël. Le goût exquis de ce grand peintre, la grâce qu'il sut répandre dans les attitudes, les airs de tête, la beauté de son style dans les draperies, l'ont fait surnommer *le divin*, parce que effectivement tout ce qui est sorti de son crayon, depuis sa première pensée jusqu'à la dernière, semble émaner d'une source plus qu'humaine. Nul n'a possédé comme ce grand peintre, la ligne savante de l'antique qui imite et surpasse la vérité, le mouvement secret de la grâce, dont la nature est si avare, et que le compas de la science ne donne jamais. Nul n'a porté aussi loin l'expression intui-

live des jouissances extatiques, et le Saint Jean dans le désert est une des plus admirables conceptions de ce rare génie (1). On n'a point surpassé les peintures dont il a orné le Vatican. Il débuta par son tableau de la Théologie; l'Ecole d'Athènes, Attila, la Punition d'Héliodore, le miracle de la Messe; la délivrance de Saint Pierre, l'Incendie du faubourg de Rome, ont mis le comble à sa gloire. La Transfiguration de Notre-Seigneur sur le mont Thabor est son dernier ouvrage. Il ne put l'achever, mais il fut le plus bel ornement de sa pompe funèbre.

38) PAGE 42, VERS 18.

Le dessin, Michel-Ange, illustra tes pinceaux,
Et loin derrière toi tu laissas tes rivaux.

Michel-Angelo Buonarota naquit en 1474 dans le château de *Chiusi* en Toscane, d'une famille distinguée, et finit sa carrière, à l'âge de 90 ans, en 1564. Son corps fut enlevé de l'église des SS. Apôtres à Rome, où le Pape voulait lui ériger un tombeau, et fut transporté à Florence par ordre du Grand-Duc, qui lui fit rendre les honneurs funèbres et élever un mausolée, où trois figures de marbre de grandeur naturelle caractérisent les trois arts dans lesquels il s'était fait admirer.

Vasari, qui est la source où ont puisé tous ceux qui ont écrit sur les grandes écoles de l'Italie moderne; Félibien et de Piles, regardés, après lui, parmi nous, comme des autorités, ont attribué à Michel-Ange une grande partie de la gloire de Léonard de Vinci, en lui donnant

(1) Forster nous a donné une belle description du Saint Jean de Raphaël, liv. 2, pag. 168.

le titre de fondateur de l'école de Florence. M. Mariette en a fait le reproche à Vasary, « lequel semble, dit cet illustre amateur, avoir affecté de relever certaines minuties qui ne sont guères dignes de Léonard, pour faire paraître plus grand Michel Ange, qui est le principal objet de ses louanges. » Sans doute Michel-Ange, un des premiers artistes de l'univers, n'avait pas besoin d'un éloge usurpé pour faire ressortir ses talens prodigieux aux yeux de la postérité.

Ce fut sous les auspices de la famille des Médicis que le savant Léonard de Vinci jeta les premiers fondemens de l'école de Florence, appuyé sur les préceptes et les exemples de Michel-Ange. Elle est pour le connaisseur judicieux la plus digne émule de l'école romaine.

Le goût de Michel-Ange, plus austère qu'agréable, exige une extrême application pour être bien conçu. Sa manière de dessiner, plus abstruse que vraie en apparence, décèle les plus profondes connaissances de l'anatomie : mais elle montre aussi trop d'affectation dans l'accusation des muscles, et souvent dans des attitudes plus contraintes que souples aux lois du mouvement. Son coloris haut, tirant sur le rouge, n'est pas un exemple à suivre ; mais sa touche mâle et vigoureuse, et l'agencement de ses groupes, montrent la force de son imagination et l'humeur bizarre qui conduisait son pinceau.

Le Jugement dernier de ce grand homme offre un spectacle aussi frappant que terrible du feu et de l'enthousiasme de son génie. C'est dans ce tableau unique que l'on peut apprécier les qualités qui lui sont particulières, et qui le font regarder avec juste raison comme le plus savant dessinateur du monde.

NOTES. 101

39) PAGE 43, VERS 1.ᵉʳ

Jules, souffrirais-tu l'injure du silence?

Giulio Pippi Romano, célèbre dans les sciences, dans les lettres et dans les arts, fut un des premiers élèves de Raphaël. Religieux observateur de l'antique, il en apporta le style dans des conceptions aussi grandes que nobles et fières. Ses attitudes, ses caractères, ses groupes, ses ajustemens, tout semble avoir été pensé au tems des anciens. Mais à travers ce goût plus recherché que naturel, il repousse par un excès d'austérité et de sécheresse auquel l'esprit ne se prête pas toujours. Les tableaux de Jules Romain peuvent être comparés à des bas-reliefs qui n'ont besoin, pour être admirés, ni du coloris, ni de l'artifice du clair-obscur qu'on y chercherait en vain. Ce sont de grands modèles qui signalent une haute éducation, un vaste génie, une élévation rare, une force d'idées prodigieuse, qu'il faut méditer, sentir et admirer, mais que la raison conseille de ne point imiter rigoureusement, pour éviter des écarts nuisibles au bon goût.

Ce grand peintre, né à Rome en 1492, mourut à Mantoue en 1546, laissant après lui des monumens dans la Peinture, dans l'architecture et dans les lettres, qui rendront sa mémoire immortelle. Puisse la postérité, au milieu de tant de titres glorieux, oublier, avec des productions indignes d'un homme honnête, l'atteinte qu'il a portée aux mœurs, en traçant les figures d'un ouvrage que la pudeur défend de nommer, et qui, comme le nom même de son criminel auteur, sera dans tous les tems un objet de scandale et d'effroi pour l'innocence!

4°) PAGE 43, VERS 11.

Corrège ! par quel art viens-tu charmer nos yeux ?

Antonio Allegri Corregio est le premier peintre par excellence qui ait illustré l'école lombarde. Doué du plus beau génie, Corrège s'éleva à une grande perfection dans l'art de la Peinture, sans avoir eu, pour ainsi dire, d'autre maître que les sciences exactes qu'il possédait à fond. La preuve en est dans l'exemple que fournissent ses ouvrages. Outre l'heureuse disposition des plans et la hardiesse des raccourcis singulièrement bien calculés pour l'effet de l'optique, dont il connaissait parfaitement la science, on admire sur toutes ses figures le moëlleux, l'abandon, le coloris et le sourire des grâces et de la volupté. N'ayant jamais été frappé des lumières de l'antique, il doutait encore des moyens que lui suggéra sa seule inspiration. Mais lorsque pour la première fois il vit les ouvrages de Raphaël, dont la célébrité remplissait déjà l'univers, il s'écria avec transport : *Anche io son pittore*, et la postérité a répété après lui : Oui, Corrège, tu es peintre à côté du prince de la Peinture. Et voilà l'homme à qui on reproche quelques taches légères dans la partie spéculative du dessin, mais qui n'a point d'égal dans beaucoup d'autres qui sont des présens si rares de la nature et des grâces !

Ce grand homme, né à Corregio dans le Modénois en 1494, mourut très-près de l'indigence dans la même ville en 1534.

4¹) PAGE 43, VERS 19.

O toi, qui d'un grand prince obtenant les faveurs,
Au surnom de Divin réunis tant d'honneurs.

Voyez ci-dessus, note 36.

4ª) PAGE 44, VERS 2.

Et toi, fier Annibal ! oui, semblable à l'abeille,
Que l'ardeur du butin dès l'aurore réveille, &c.

Voyez ci-dessus, note 34.

Appendix.

J'ai cru devoir réunir ici dans une même note quelques morceaux du poëme sur la Peinture, que Boileau n'a pas dédaigné d'imiter dans son Art Poétique. Ce n'est pas un titre indifférent pour la gloire de du Fresnoy, d'avoir pu, comme Horace, Perse et Juvénal, être mis à contribution par un auteur qui avait le goût si délicat, et de lui avoir fourni des pensées et des vers dont il a orné un chef-d'œuvre qui fait tant d'honneur à notre langue et à notre littérature. Comment se fait-il qu'on ait relevé avec tant de soin tout ce que Boileau avait emprunté aux anciens, et qu'on n'ait pas remarqué combien d'excellentes choses il avait puisées dans le poëme de du Fresnoy ? Ce n'est pas, sans doute, parce que la langue latine est trop peu connue, mais probablement parce que les ouvrages qui traitent uniquement des arts, et surtout ceux où l'on se borne à donner des préceptes, occupent trop peu les littérateurs, et qu'ils ne sont recherchés que de ceux à qui ils peuvent être utiles. J'espère que l'on me pardonnera un pareil rapprochement, et qu'on ne le regardera pas comme une injure à la gloire de Boileau, que personne n'admire plus sincèrement que moi.

Du Fresnoy a dit :

> Ni genius quidam adfuerit, sidusque benignum,
> Dotibus his tantis nec adhuc ars tanta paratur.

Quelqu'un avait-il remarqué jusqu'ici que le beau début de l'Art Poétique se trouvait dans ces deux vers, et que le poëte français, qui savait profiter de tout et tout embellir, n'a fait que développer cette idée avec le talent qui lui était propre ? Quel charme cette grande vérité n'acquiert-elle pas dans les vers français ! C'est être créateur que de savoir imiter de la sorte :

>C'est en vain qu'au Parnasse un téméraire auteur
>Pense de l'art des vers atteindre la hauteur :
>S'il ne sent point du ciel l'influence secrète,
>Si son astre en naissant ne l'a formé poëte ;
>Dans son génie étroit il est toujours captif ;
>Pour lui Phébus est sourd et Pégase est rétif.

>Non eadem formæ species, non omnibus ætas
>Æqualis, similisque color, crinesque figuris :
>Nam variis velut orta plagis gens dispare vultu.

Et plus loin :

>Conveniat locus atque habitus, ritusque decusque
>Servetur.

Ce précepte convient à la Poésie, aussi bien qu'à la Peinture. Boileau n'a pas oublié de le recommander :

>Conservez à chacun son propre caractère :
>Des siècles, des pays étudiez les mœurs :
>Les climats font souvent les diverses humeurs.

>Corporum erit tonus atque color variatus ubique.

La monotonie est un vice en Poésie comme en Peinture. Aussi Boileau a-t-il soin de recommander la variété dans le style :

>Sans cesse en écrivant variez vos discours :
>Un style trop égal et toujours uniforme,
>En vain brille à nos yeux, il faut qu'il nous endorme.

>Dumque fugis vitiosa, cave in contraria labi
>Damna mali, vitium extremis nam semper inhæret.

Ce précepte, si connu dans Horace, a été répété de

NOTES.

plusieurs manières par du Fresnoy et par Boileau. Du Fresnoy a dit :

> Errorum est plurima sylva,
> Multiplicesque viæ, bene agendi terminus unus;
> Linea recta velut sola est et mille recurvæ.

Boileau a dit :

> Souvent la peur d'un mal nous conduit dans un pire.

Et ailleurs :

> Tout doit tendre au bon sens ; mais pour y parvenir,
> Le chemin est glissant et pénible à tenir.
> Pour peu qu'on s'en écarte, aussitôt on se noie ;
> La raison pour marcher n'a souvent qu'une voix.

> Utere doctorum monitis, nec sperne superbus
> Discere quæ de te fuerit sententia vulgi.
> Est cæcus nam quisque suis in rebus, et expers
> Judicii, prolemque suam miratur, amatque.
> .
> Non facilis tamen ad nutus et inania vulgi
> Dicta levis mutabis opus, geniumque relinques.

Tout le monde connaît les vers de Boileau ; mais peut-être on ne se doutait guère que le poëte français devait à ceux que je viens de citer, et à quelques autres, la plupart des excellens conseils qu'il a insérés dans son Art poétique.

> Ecoutez tout le monde, assidu consultant;
> Un fat quelquefois ouvre un avis important.
> .
> Aimez qu'on vous conseille et non pas qu'on vous loue.
> .
> Je vous l'ai déjà dit : aimez qu'on vous censure,
> Et souple à la raison, corrigez sans murmure ;
> Mais ne vous rendez pas dès qu'un sot vous reprend.
> .
> L'ignorance toujours est prête à s'admirer.

> Non epulis nimis indulget pictura, meroque
> Parcit, amicorum quantùm ut sermone benigno
> Exhaustam reparet mentem recreata, sed inde
> Litibus et curis in cælibe libera vitâ

> Secessus ponit à turbâ strepituque remotos,
> Villarum rurisque beata silentia quærit.
>
> Infami tibi non potior sit avara peculi
> Cura, aurique fames, modicâ quàm sorte beato
> Nominis æterni et laudis pruritus habendæ,
> Condignæ pulchrorum operum mercedis in ævum.

Boileau, moins rigide que du Fresnoy, n'en a pas moins profité des pensées du poëte latin, qu'il a suivi pas à pas.

> Que les vers ne soient point votre éternel emploi :
> Cultivez vos amis, soyez homme de foi.
> C'est peu d'être agréable et charmant dans un livre,
> Il faut savoir encore et converser et vivre.
>
> Travaillez pour la gloire, et qu'un sordide gain
> Ne soit jamais l'objet d'un illustre écrivain.
> Je sais qu'un noble esprit peut, sans honte et sans crime,
> Tirer de son travail un tribut légitime :
> Mais je ne puis souffrir ces auteurs renommés,
> Qui, dégoûtés de gloire et d'argent affamés,
> Mettent leur Apollon aux gages d'un libraire,
> Et font d'un art divin un métier mercenaire.
>
> Si l'or seul a pour vous d'invincibles appas,
> Fuyez ces lieux charmans qu'arrose le Permesse :
> Ce n'est pas sur ses bords qu'habite la richesse.
> Aux plus savans auteurs, comme aux pluss grands guerriers,
> Apollon ne promet qu'un nom et des lauriers.

FIN DES NOTES.

LETTRE

de M. Gault de St.-Germain à M. Rabany-Beauregard.

Mon cher Ami,

Le poëme de du Fresnoy *de Arte Graphicâ*, est le livre des *virtuose*, et quoique la réputation de cet ouvrage soit faite depuis long-tems par les plus grandes autorités de la littérature et des arts, à la manière dont vous en avez traité la traduction, je vois que cet excellent ouvrage va se répandre de nouveau entre les mains des artistes et des amateurs, qui y trouveront des préceptes infaillibles, puisqu'ils sont fondés sur la raison et appuyés sur l'expérience. Il est vrai que l'agrément s'y trouvant sacrifié à l'utilité, il sera peu accueilli de la plupart des lecteurs qui préfèrent leur plaisir à tout. Mais votre zèle est d'autant plus louable dans cette noble entreprise, que l'on y reconnaîtra toujours la générosité de l'homme sensible aux progrès du goût, et cet amour pour l'instruction publique à laquelle vous vous êtes voué avec la plus grande distinction depuis un grand nombre d'années.

La lecture de votre traduction m'a fait reprendre du Fresnoy, ce qui m'a donné occasion de revoir son opinion sur les ouvrages des principaux et meilleurs peintres des siècles qui l'avaient précédé. J'y ai trouvé ce bon sens que l'abus de l'esprit a fait disparaître dans presque tous les ouvrages nouveaux de ce genre, et que du Fresnoy répandait avec abondance dans tout ce qui sortait

de sa plume. Mais s'étant renfermé dans un cadre étroit, il n'a pu que hasarder des idées qu'il se proposait sûrement d'éclaircir, s'il n'eût été surpris trop tôt par la mort. Rubens ne pouvait échapper à son admiration, et quoiqu'il ait fait de lui en peu de mots un éloge pompeux, il a blâmé cependant avec le même laconisme son goût de dessin. Ce reproche, en apparence fondé, mérite un examen plus approfondi. Le dessin de Rubens, sans être pur, n'a rien de barbare ; il est plus près de la nature que de l'antique, et il est de beaucoup supérieur à celui de presque tous les peintres coloristes, lesquels, généralement parlant, n'ont pas bien dessiné. Cet objet, sur lequel j'ai souvent médité, m'a déterminé à hasarder sur cet illustre flamand quelques réflexions que je vous adresse pour en faire l'usage qu'il vous plaira.

<div style="text-align:right">Salut et amitié.

GAULT DE St.-GERMAIN.</div>

Opinion de M. Gault de St.-Germain sur RUBENS.

Parmi ces grands génies que la nature semble avoir adoptés pour ses plus intimes confidens, se trouve Rubens, figurant avec éclat dans les beaux arts, dans la politique et dans les lettres. Tant de titres effrayeraient même une plume exercée. Je me contenterai donc de hasarder ici quelques réflexions sur ses ouvrages en peinture, sans m'occuper pour le moment de sa vie politique, si brillante à tant d'égards au sein des premières Cours de l'Europe, et si difficile à concilier avec l'isolement que recherche l'étude.

Avant Rubens, la Flandre n'avait ni guide ni école. Flegmatiques, laborieux, bons et amateurs des plaisirs innocens, les habitans de cette contrée ne cultivaient la Peinture que pour leur amusement, et sans chercher la vérité dans ce qu'elle peut avoir de plus aimable, de plus intéressant et de plus ingénieux, ils n'en saisissaient que les aspects les plus grossiers et les plus apparens. L'ambition des plus zélés se bornait à la copie fidèle de leurs mœurs et de leurs inclinations, que l'on retrouvait jusques dans les plus saints mystères de la religion et dans les plus graves sujets de l'histoire. Quelquefois entraînés par un penchant qui leur semblait naturel, ils saisissaient de préférence les formes triviales de la nature abrutie par des travaux grossiers, par la misère, par le vice et les folies de toute espèce. De-là ces tableaux grotesques, ces bandes joyeuses, ces plaisirs bruyans de la table, ces kermes, ces menestrels belges, qui viennent à l'esprit en parlant des Flamands. A travers ce goût territorial qui s'approche plus de la naïveté que de la bizarrerie, cette nation s'est créé et a conservé un coloris original, vrai et très-près de la nature, qui était digne sans doute d'un autre emploi. Rubens, en homme de génie, l'associa aux sciences collatérales d'où découlent les progrès de la Peinture, qui fondent son utilité en politique, et fit des prodiges qu'on ne se lassera jamais de voir et d'admirer.

La force, la fraîcheur et la beauté du coloris font la réputation vulgaire de Rubens. Dès qu'on parle de cette partie de la Peinture, également séduisante pour les yeux exercés aussi bien que pour les yeux du vulgaire, il est en cela le *palladium* des gens du monde, qui se plaisent à le citer avec une sorte d'enthousiasme mêlé de respect. Mais les savans à qui il appartient d'apprécier

l'art, le voyent non seulement comme un artiste inspiré qui verse à grands flots sur la toile les traits, l'incarnat et la vie; mais encore comme un grand poëte; dont la marche aisée s'annonce par des mouvemens terribles et une chaleur peu commune; comme un grand physicien qui possède éminemment le sentiment de l'harmonie générale. S'il met en œuvre quelque trait de la mythologie, de la religion ou de l'histoire; il est toujours à la hauteur de ses dieux et de ses héros. S'il emploie la fiction et ses symboles, dont Homère et Platon se disputent la gloire, il sait en allier le faux apparent avec la réalité, sans choquer la vraisemblance. Alors l'artiste, sortant de la ligne ordinaire, montre les fruits d'une imagination fortifiée et embellie par l'étude soignée des grands poëtes avec lesquels il était en commerce continuel. En effet, comment sonder le cœur humain ? Comment rendre ses troubles, ses fureurs, ses agitations, si l'on n'est pas instruit à fond de son histoire, tant par les résultats que l'on obtient de ses propres observations, que par ses développemens à toutes les époques du monde ? Voilà la conduite de Rubens et le sentiment dont il se pénétra dès les premiers pas de sa noble carrière; bien convaincu que l'imitation la plus parfaite, sans les ornemens fleuris de la littérature, devient à la longue insipide et assoupissante. Aussi est-il un des peintres de son siècle qui exprime le mieux tous les sentimens qui font mouvoir tous les prestiges de l'illusion.

Mes réflexions étant bornées par les moyens qu'il a employés pour se rendre célèbre, je me renferme dans mon plan, qui a pour but d'éclairer l'opinion publique sur ses projets et sa conduite dans l'art de l'imitation.

Rubens, ami de la nature, et un de ses plus chers nourrissons, en recherchait les vérités avec une ardeur

et un sens qui lui était particulier et si extraordinaire, qu'il est difficile de concevoir comment les fleurs d'un esprit juste et brillant se trouvent répandues avec une si grande profusion sur tant de genres différens. Enfin, jusques dans les fictions bizarres qui découlaient de sa veine abondante, on ne peut se défendre d'y admirer toute la verve d'une imagination qui, dans ses écarts même, ne pouvait être infidèle à la nature.

Sensible aux beautés de l'antique, admirateur zélé de l'école romaine, Rubens a vu Rome, il a vu l'antique, il a copié les grands maîtres; il a tout médité, tout étudié: mais un penchant irrésistible l'entraîna toujours vers le mouvement, la respiration et la vie, qu'il préféra à la ligne savante du dessin grec et romain. Ce goût naturel qu'il fortifia près des écoles vénitiennes avec une sorte de licence, lui donna un air d'exagération dans les formes, qui paraît blâmable à bien des égards. Comment justifier son erreur, ou plutôt son système? car je crois voir dans le défaut qu'on lui reproche, celui de tous les artistes de son siècle. Rubens s'est emparé des passions fortes, audacieuses, et de tous les caractères qui frappent en grand : l'exagération dans les formes, dans le système musculaire, semble être chez lui un projet raisonné qui tend au rapprochement de l'homme idéal, de l'homme enfanté dans le délire des fictions poétiques, enfin, de l'homme tel qu'on l'admire dans Homère, quoique gigantesque et hors de toutes proportions naturelles. Mais la fiction en Peinture séduit l'imagination, qui se plaît à la débrouiller à travers cent nuages, et finit par effrayer ou inspirer le dégoût dès qu'on veut la voir de trop près : rarement peut-elle s'accorder avec les principes qui constituent le beau dans l'art de l'imitation, parce que le beau, dans cet art, s'enchaînant par

son essence même aux règles établies par les sciences exactes, il ne peut et ne doit se composer que d'êtres réels en apparence, d'objets susceptibles d'être appréciés par les sens ou être soumis à l'évidence. C'est ainsi que raisonnait Rubens, lorsqu'il osa lutter contre une des plus grandes difficultés de la Peinture. Rien cependant ne fut capable de l'arrêter dans sa résolution. A travers les écueils il marche d'un pas ferme vers son but; il trace avec plus de hardiesse les caractères du cœur humain; les grâces même, sous les fleurs de son coloris, empruntent de nouveaux charmes, elles s'emparent des cœurs, et demeurent sur la toile victorieuses des sens.

Un seul de ses ouvrages me suffirait pour faire connaître le degré de gloire où il est monté dans la route qu'il s'est tracée : c'est la fameuse galerie du Luxembourg. Je dis un seul ouvrage, parce que les vingt quatre tableaux dont se compose cette galerie déroulent l'ensemble d'un beau poëme, qui rappelle des actions sublimes dont l'intérêt s'enchaîne, sous des couleurs fortes et caractérisées, à l'histoire d'un beau regne. Ici le spectateur a besoin de se pénétrer de toutes les circonstances dont le peintre lui-même était environné au moment où il méditait son sujet.

Un funeste évènement répandait la consternation autour du trône : Henri-le-Grand venait d'expirer sous le fer d'un assassin, et la France était couverte de deuil. Appelé par les cris de la douleur; par les sanglots de Marie de Médicis, héritière d'un nom cher aux beaux arts; il se rend du fond de la Belgique auprès de cette reine affligée, qui le chargea d'associer sa gloire à celle de son auguste époux; et c'est au milieu de cette grande catastrophe dont les siècles retentiront éternellement, qu'il ranima au feu de ses crayons les cendres de l'illustre victime et les souvenirs que laissa dans le cœur de son

peuple un roi qui en fut le père, et le modèle des rois.
Quel vaste théâtre ! que de scènes durent se précipiter
en foule dans l'imagination de l'artiste ! On croit voir son
âme s'agrandir, ses couleurs s'allumer sur sa palette, et
sa gloire se confondre avec celle de ses héros !... Voilà
la source de vingt-quatre chefs-d'œuvre que la renom-
mée publie depuis près de deux siècles, sous le nom de
la Galerie de la Reine, dans l'ancien palais du Luxem-
bourg, aujourd'hui le palais du Sénat conservateur.

Cette galerie, qu'on se plaît avec raison à citer comme
un des plus beaux monumens de la Peinture moderne,
occupe une place très-considérable dans les fastes de la
capitale, et la France, si célèbre par ses conquêtes, son
génie, ses arts et son industrie, lui décerne encore la
palme du premier rang parmi ses richesses nationales.
Devenue en quelque sorte le sanctuaire de l'amour et de
l'admiration, cette galerie est aussi le rendez-vous de
l'émulation, le passe-tems des gens d'esprit, qui viennent
méditer en silence sur l'effigie d'une Cour qui remplit
les plus belles pages de l'histoire d'actions héroïques.

Le pouvoir de l'imitation sur le cœur humain n'a ja-
mais été employé avec plus de succès : soit qu'on em-
brasse l'ordonnance générale de cette vaste composition,
soit qu'on arrête les yeux sur les caractères particuliers
ou sur les accompagnemens qui les développent ou les
embellissent ; soit enfin qu'on cherche à pénétrer le sens
de la morale sous l'emblême ingénieux de l'allégorie, les
riches tableaux de la poésie antique n'étalent pas plus de
pompe ni de leçons plus cachées sous l'appât du plaisir ;
ou du moins je ne connais rien dans les arts modernes
qui en fasse souvenir aussi rapidement.

Rubens, quoique agité naturellement par les passions
fortes, n'ignorait pas cependant que c'est au cœur qu'a-

boutissent toutes les routes de la séduction. Cette galerie offre mille exemples des passions les plus douces et les plus insinuantes. En devenant l'historien des Français, il lui fallait saisir le caractère national : aussi s'est-il attaché à faire ressortir l'urbanité, la politesse et la galanterie des grands de la Cour; l'affabilité, la douceur et la grâce si naturelles à ce sexe aimable dont l'empire est partout et le trône dans le cœur d'une nation qui se pique d'avoir atteint le plus haut degré de la civilisation.

Je ne tarirais pas sur les richesses de son invention, si je me permettais l'analyse de ses ouvrages. Le musée Napoléon en rassemble beaucoup qui seraient plus goûtés s'ils étaient plus rares, surtout s'ils étaient vus dans cette espèce d'isolement, de repos et de silence que la plupart sollicitent comme objets de piété et de recueillement. Je ne puis cependant passer sous silence l'*Elévation en croix*, magnifique tableau, et le seul de sa main dont il est impossible de se faire une juste idée sans le voir dans l'emplacement qu'il avait lorsque, dans la cathédrale d'Anvers, il était tout-à-la-fois un objet de piété et de curiosité, et que le voile mystérieux d'une douce obscurité lui donnait toute la force de son prestige.

Telle est l'idée qu'on peut se faire des pensées de Rubens et de cette science profonde qu'il apporta dans la Peinture. Aucun de ses disciples n'a pu le suivre ni le comprendre, sans en excepter Wandik, celui qui a le plus approché de son coloris, et dans la postérité il est encore unique au milieu des arts. On ne le compare aux écoles qui lui ont servi de modèles que pour le voir plus étonnant que ses maîtres, et à la nature, que pour oser dire qu'il l'a surpassée. Enfin, pour me servir de l'expression de du Fresnoy, il semble que ce rare génie ait été envoyé du ciel pour apprendre aux hommes l'art de peindre.

DE ARTE GRAPHICA LIBER.

Ut pictura poesis erit, similisque poesi
Sit pictura : refert par æmula quæque sororem,
Alternantque vices et nomina. Muta poesis
Dicitur hæc : pictura loquens solet illa vocari.
Quod fuit auditu gratum cecinêre poetæ,
Quod pulchrum aspectu pictores pingere curant :
Quæque poetarum numeris indigna fuêre,
Non eadem pictorum operam studiumque merentur.

 Ambæ quippè, sacros ad relligionis honores,
Sidereos superant ignes, aulamque tonantis
Ingressæ, divûm aspectu alloquioque fruuntur,
Oraque magna deûm, et dicta observata reportant,
Cœlestemque suorum operum mortalibus ignem.
Indè per hunc orbem studiis coeuntibus errant,
Carpentes quæ digna sui, revolutaque lustrant
Tempora, quærendis consortibus argumentis.
Denique quæcumque in cœlo, terrâque, marique
Longius in tempus durare, ut pulchra, merentur,
Nobilitate suâ claroque insignia casu,
Dives et ampla manet pictores atque poetas
Materies, indè alta sonant per sæcula mundo
Nomina, magnanimis heroibus indè superstes
Gloria, perpetuòque operum miracula restant :
Tantus inest divis honor artibus, atque potestas!

Non mihi Pieridum chorus hic nec Apollo vocandus,
Majus ut eloquium numeris aut gratia fandi
Dogmaticis illustret opus rationibus horrens:
Cum nitidâ tantùm et facili digesta loquelâ
Ornari præcepta negent, contenta doceri.

Nec mihi mens animusve fuit constringere nodos
Artificum manibus, quos tantùm dirigit usus;
Indolis ut vigor indè potens obstrictus hebescat
Normarum numero immani geniumque moretur;
Sed rerum ut pollens ars cognitione gradatim
Naturæ sese insinuet, verique capacem
Transeat in genium, geniusque usu induat artem.

Præcipua imprimis artisque potissima pars est,
Nosse quid in rebus natura creârit ad artem
Pulchrius, idque modum juxtà, mentemque vetustam;
Quâ sine barbaries cæca et temeraria pulchrum
Negligit, insultans ignotæ audacior arti;
Ut curare nequit, quæ non modò noverit esse;
Illud apud veteres fuit undè notabile dictum:
Nil pictore malo securius atque poetâ.

Cognita amas, et amata cupis, sequerisque cupita,
Passibus assequeris tandem quæ fervidus urges.
Illa tamen quæ pulchra decent, non omnia casus
Qualiacumque dabunt, etiamve simillima veris.
Nam quocumque modo servili haud sufficit ipsam
Naturam exprimere ad vivum, sed ut arbiter artis
Seliget ex illâ tantùm pulcherrima pictor;
Quodque minùs pulchrum aut mendosum corriget ipse
Marte suo, formæ veneres captando fugaces.

Utque manus grandi nil nomine practica dignum
Assequitur, purum arcanæ quam deficit artis
Lumen, et in præceps abitura ut cæca vagatur;

Sic nihil ars operâ manuum privata supremum
Exequitur, sed languet iners uti vincta lacertos;
Dispositumque typum non linguâ pinxit Apelles.

Ergò licèt totâ normam haud possimus in arte
Ponere (cùm nequeant quæ sunt pulcherrima dici),
Nitimur hæc paucis, scrutati summæ magistræ
Dogmata naturæ, artisque exemplaria prima
Altiùs intuiti; sic mens habilisque facultas
Indolis excolitur, geniumque scientia complet,
Luxuriansque in monstra furor compescitur arte:
Est modus in rebus, sunt certi denique fines
Quos ultrà citràque nequit consistere rectum.

His positis, erit optandum thema nobile, pulchrum,
Quodque venustatum circà formam atque colorem
Sponte capax, amplam emeritæ mox præbeat arti
Materiam, retegens aliquid salis et documenti.

INVENTIO.

PRIMA PARS PICTURÆ.

Tandem opus aggredior, primòque occurrit in albo
Disponenda typi concepta potente Minervâ
Machina, quæ nostris Inventio dicitur oris.
Illa quidem priùs ingenuis instructa sororum
Artibus Aonidum, et Phœbi sublimior æstu.

 Quærendasque inter posituras, luminis, umbræ,
Atque futurorum jam præsentire colorum
Par erit harmoniam, captando ab utrisque venustum.

 Sit thematis genuina ac viva expressio juxtà
Textum antiquorum, propriis cum tempore formis.

 Nec quod inane, nihil facit ad rem, sivè videtur
Improprium, minimèque urgens, potiora tenebit
Ornamenta operis; tragicæ sed lege sororis
Summa ubi res agitur, vis summa requiritur artis.
Ista labore gravi, studio, monitisque magistri
Ardua pars nequit addisci rarissima : namque
Ni priùs æthereo rapuit quod ab axe Prometheus
Sit jubar infusum menti cum flamine vitæ,
Mortali haud cuivis divina hæc munera dantur,
Non uti dædaleam licet omnibus ire Corinthum.

 Ægypto informis quondam pictura reperta,
Græcorum studiis et mentis acumine crevit;
Egregiis tandem illustrata et adulta magistris,
Naturam visa est miro superare labore.
Quos inter graphidos gymnasia prima fuêre

Portus Athenarum, Sycion, Rhodos, atque Corinthus,
Disparia inter se modicùm ratione laboris;
Ut patet ex veterum statuis, formæ atque decoris
Archetypis, queis posterior nil protulit ætas
Condignum, et non inferius longè arte, modoque.

GRAPHIS, SEU POSITURA.

SECUNDA PARS PICTURÆ.

Horum igitur vera ad normam positura legetur:
Grandia, inæqualis, formosaque partibus amplis
Anteriora dabit membra, in contraria motu
Diverso variata, suo librataque centro.

Membrorumque sinus ignis flammantis ad instar
Serpenti undantes flexu; sed lævia, plana,
Magnaque signa, quasi sine tubere subdita tactu,
Ex longo deducta fluant, non secta minutim,
Insertisque toris sint nota ligamina, juxtà
Compagem anatomes, et membrificatio græco
De formata modo, paucisque expressa lacertis,
Qualis apud veteres; totoque eurithmia partes
Componat, genitumque suo generante sequenti
Sit minus, et puncto videantur cuncta sub uno.

Regula certa licèt nequeant prospectica dici,
Aut complementum graphidos, sed in arte juvamen,
Et modus accelerans operandi; ut corpora falso
Sub visu in multis referens mendosa labascit.
Nam geometralem nunquam sunt corpora juxtà
Mensuram depicta oculis, sed qualia visa.

Non eadem formæ species, non omnibus ætas
Æqualis, similisque color, crinesque figuris:
Nam variis velut orta plagis gens dispare vultu.

Singula membra suo capiti conformia, fiant
Unum idemque simul corpus cum vestibus ipsis:

Mutorumque silens positura imitabitur actus.

Prima figurarum, seu princeps dramatis, ultrò
Prosiliat mediâ in tabulâ, sub lumine primo,
Pulchrior antè alias, reliquis nec operta figuris.

Agglomerata simul sint membra, ipsæque figuræ
Stipentur, circùmque globos locus usque vacabit;
Ne malè dispersis dum visus ubique figuris
Dividitur, cunctisque operis fervente tumultu
Partibus implicitis, crepitans confusio surgat.

Inque figurarum cumulis non omnibus idem
Corporis inflexus, motusque, vel artubus omnes
Conversis pariter non connitantur eòdem;
Sed quædam in diversa trahant contraria membra,
Transversèque aliis pugnent, et cætera frangant.
Pluribus adversis aversam oppone figuram,
Pectoribusque humeros, et dextera membra sinistris,
Seu multis constabit opus, paucisve figuris.

Altera pars tabulæ vacuo neu frigida campo
Aut deserta siet, dum pluribus altera formis
Fervida mole suâ supremam exurgit ad oram:
Sed tibi sic positis respondeat utraque rebus,
Ut si aliquid sursùm se parte attollat in'unâ,
Sic aliquid parte ex aliâ consurgat, et ambas
Æquiparet, geminas cumulando æqualiter oras.

Pluribus implicitum personis drama supremo
In genere ut rarum est; multis ita densa figuris
Rarior est tabula excellens, vel adhùc ferè nulla
Præstitit in multis quod vix benè præstat in unâ.
Quippè solet rerum nimio dispersa tumultu
Majestate carere gravi requieque decorâ;
Nec speciosa nitet vacuo nisi libera campo.

Sed si opere in magno plures thema grande requirat
Esse figurarum cumulos, spectabitur unà
Machina tota rei, non singula quæque seorsim.

Præcipua extremis rarò internodia membris
Abdita sint: sed summa pedum vestigia nunquam.

Gratia nulla manet, motusque, vigorque figuras
Retrò aliis subter majori ex parte latentes,
Ni capitis motum manibus comitentur agendo.

Difficiles fugito aspectus, contractaque visu
Membra sub ingrato, motusque, actusque coactos,
Quodque refert signis rectos quodam modo tractus,
Sivè parallelos plures simul, et vel acutas,
Vel geometrales, ut quadra, triangula, formas,
Ingratamque pari signorum ex ordine quamdam
Symmetriam; sed præcipua in contraria semper
Signa volunt duci transversa, ut diximus antè.
Summa igitur ratio signorum habeatur in omni
Composito; dat enim reliquis pretium, atque vigorem.

Non ita naturæ astanti sis cuique revinctus,
Hanc præter nihil ut genio studioque relinquas;
Nec sine teste rei naturâ, artisque magistrâ,
Quidlibet ingenio, memor ut tantummodò rerum
Pingere posse putes. Errorum est plurima sylva
Multiplicesque viæ, benè agendi terminus unus,
Linea recta velut sola est, et mille recurvæ:
Sed juxtà antiquos naturam imitabere pulchram,
Qualem forma rei propria objectumque requirit.

Non te igitur lateant antiqua numismata, gemmæ,
Vasa, typi, statuæ, celataque marmora signis,
Quodque refert specie veterum post sæcula mentem.
Splendidior quippè ex illis assurgit imago,

GRAPHICA.

Magnaque se rerum facies aperit meditanti.
Tunc nostri tenuem sæcli miserebere sortem,
Cum spes nulla siet rediturae æqualis in ævum.

 Exquisita siet forma, dum sola figura
Pingitur, et multis variata coloribus esto.

 Lati amplique sinus pannorum, et nobilis ordo
Membra sequens, subter latitantia lumine et umbrâ
Exprimet, ille licèt transversus sæpè feratur,
Et circumfusos pannorum porrigat extrà
Membra sinus, non contiguos, ipsisque figuræ
Partibus impressos, quasi pannus adhæreat illis;
Sed modicè expressos cum lumine servet et umbris:
Quæque intermissis passim sunt dissita vanis
Copulet, inductis subterve superve lacernis.
Et membra ut magnis paucisque expressa lacertis
Majestate aliis præstant formâ atque decore,
Haud secùs in pannis, quos suprà optavimus amplos,
Per paucos sinuum flexus, rugasque striasque,
Membra super versu faciles inducere præstat.
Naturæque rei proprius sit pannus, abundans
Patriciis, succinctus erit crassusque bubulcis
Mancipiisque; levis teneris gracilisque puellis.
Inque cavis maculisque umbrarum aliquando tumescet,
Lumen ut excipiens, operis quà massa requirit,
Latiùs extendat, sublatisque aggreget umbris.

 Nobilia arma juvant Virtutum ornantque figuras,
Qualia Musarum, belli, cultúsque Deorum.

 Nec sit opus nimiùm gemmis auroque refertum,
Rara etenim magno in pretio; sed plurima vili.
Quæ deindè ex vero nequeunt præsente videri,
Prototypum priùs illorum formare juvabit.

 Conveniat locus atque habitus, ritusque, decusque

Servetur; sit nobilitas, Charitumque venustas,
Rarum homini munus, coelo, non arte petendum.

Naturæ sit ubique tenor ratioque sequenda.
Non vicina pedum tabulata, excelsa tonantis
Astra domûs depicta gerent, nubesque, notosque;
Nec mare depressum laquearia summa vel orcum;
Marmoreamque feret cannis vaga pergula molem:
Congrua sed propriâ semper statione locentur.

Hæc præter motus animorum et corde repostos
Exprimere affectus, paucisque coloribus ipsam
Pingere posse animam, atque oculis præbere videndam:
*Hoc opus, hic labor est: pauci quos æquus amavit
Jupiter, aut ardens evexit ad æthera virtus,*
Dis similes potuêre manu miracula tanta.
Hos ego rhetoribus tractandos desero, tantùm
Egregii antiquum memorabo sophisma magistri,
*Veriùs affectus animi vigor exprimit ardens,
Solliciti nimiùm quàm sedula cura laboris.*

Denique nil sapiat Gothorum barbara trito
Ornamenta modo, sæclorum et monstra malorum;
Queis ubi bella, famem et pestem, discordia, luxus,
Et Romanorum res grandior intulit orbi,
Ingenuæ periêre artes, periêre superbæ
Artificum moles. Sua tunc miracula vidit
Ignibus absumi pictura, latere coacta
Fornicibus, sortem et reliquam confidere cryptis,
Marmoribusque diù sculptura jacere sepultis.
Imperium intereà scelerum gravitate fatiscens
Horrida uox totum invasit, donoque superni
Luminis indiguum, errorum caligine mersit,
Impiaque ignaris damnavit sæcla tenebris.

CHROMATICE.

TERTIA PARS PICTURÆ.

Unde coloratum Graiis hùc usquè magistris
Nil superest tantorum hominum, quod mente modoque
Nostrates juvet artifices, doceatque laborem;
Nec qui chromatices nobis hoc tempore partes
Restituat, quales Zeuxis tractaverat olim,
Hujus quandò magâ velut arte æquavit Apellem
Pictorum archigraphum, meruitque coloribus altam
Nominis æterni famam toto orbe sonantem.
Hæc quidem ut in tabulis fallax sed grata venustas,
Et complementum graphidos (mirabile visu) !
Pulchra vocabatur, sed subdola lena sororis:
Non tamen hoc lenocinium, fucusque, dolusque
Dedecori fuit unquam, illi sed semper honori,
Laudibus et meritis; hanc ergò nosse juvabit.

 Lux varium vivumque dabit, nullum umbra colôrem.

 Quò magis adversum est corpus lucisque propinquum,
Clarius est lumen: nam debilitatur eundo.
Quò magis est corpus directum oculisque propinquum,
Conspicitur meliùs; nam visus hebescit eundo.

 Ergò in corporibus quæ visa adversa rotundis
Integra sint, extrema abscedant perdita signis
Confusis, non præcipiti labentur in umbram
Clara gradu; nec adumbrata in clara alta repentè
Prorumpant; sed erit sensìm hinc atque indè meatus
Lucis et umbrarum; capitisque unius ad instar

Totum opus, ex multis quamquam sit partibus, unus
Luminis umbrarumque globus tantummodo fiet,
Sivè duo vel tres ad summum, ubi grandius esset
Divisum pegina in partes statione remotas.
Sintque ita discreti inter se ratione colorum,
Luminis, umbrarumque anteorsùm ut corpora clara
Obscura umbrarum requies spectanda relinquat,
Claroque exiliant umbrata atque aspera campo.
Ac veluti in speculis convexis eminet antè
Asperior re ipsâ vigor, et vis aucta colorum
Partibus adversis, magis et fuga rupta retrorsùm
Illorum est (ut visa minùs vergentibus oris),
Corporibus dabimus formas hoc more rotundas.
Mente modoque igitur plastes et pictor eodem
Dispositum tractabit opus. Quæ sculptor in orbem
Atterit, hæc rupto procul abscedente colore
Assequitur pictor, fugientiaque illa retrorsùm
Jam signata minùs confusa coloribus aufert;
Anteriora quidem directè adversa, colore
Integra vivaci, summo cum lumine et umbrâ,
Antrorsùm distincta refert velut aspera visu;
Sicque super planum inducit leucoma colores,
Hos velut ex ipsâ naturâ, immotus eodem
Intuitu, circùm statuas daret inde rotundas.

 Densa figurarum, solidis quæ corpora formis
Subdita sunt, tactu non translucent, sed opaca
In translucendi spatio ut super aera, nubes,
Limpida stagna undarum, et inania cætera, debent
Asperiora illis prope circumstantibus esse,
Ut distincta magis firmo cum lumine et umbrâ,
Et gravioribus ut sustenta coloribus, inter
Aërias species subsistent semper opaca:

Sed contrà procùl abscedant per lucida densis
Corporibus leviora, uti nubes, aër et undæ.

Nou poterunt diversa locis duo lumina eâdem
In tabulâ paria admitti, aut æqualia pingi:
Majus at in mediam lumen cadet usque tabellam
Latiùs infusum, primis quà summa figuris
Res agitur, circùmque oras minuetur eundo:
Utque in progressu jubar attenuatur ab ortu
Solis ad occasum paulatìm, et cessat eundo,
Sic tabulis lumen, totâ in compage colorum,
Primo à fonte, minùs sensim declinat eundo.
Majus ut in statuis per compita stantibus urbis
Lumen habent partes superæ, minus inferiores:
Idem erit in tabulis, majorque nec umbra, vel ater
Membra figurarum intrabit color, atque secabit;
Corpora sed circùm umbra cavis latitabit oberrans,
Atque ita quæretur lux opportuna figuris,
Ut latè infusum lumen lata umbra sequatur:
Undè nec immeritò fertur Titianus ubique
Lucis et umbrarum normam appellasse racemum.

 Purum album esse potest propiusque magisque
 remotum;
Cum nigro antevenit propius; fugit absque, remotum.
Purum autem nigrum antrorsùm venit usque pro-
 pinquum.

 Lux fucata suo tingit miscetque colore
Corpora, sicque suo, per quem lux funditur, aër.

 Corpora juncta simul, circumfusosque colores
Excipiunt, propriumque aliis radiosa reflectunt.

 Pluribus in solidis liquidâ sub luce propinquis
Participes, mixtosque simul decet esse colores.

Hanc normam Veneti pictores ritè secuti,
(Quæ fuit antiquis *corruptio* dicta *colorum*);
Cum plures opere in magno posuêre figuras,
Ne conjuncta simul variorum inimica colorum
Congeries formam implicitam et concisa minutis
Membra daret pannis, totam unamquamque figuram
Affini aut uno tantùm vestire colore
Sunt soliti, variando tonis tunicamque togamque
Carbaseosque sinus, vel amicum in lumine et umbrâ
Contiguis circùm-rebus sociando colorem.

Quà minus est spatii aërii, aut quà purior aër,
Cuncta magis distincta patent, speciesque reservant:
Quàque magis densis nebulis, aut plurimus aër
Amplum inter fuerit spatium porrectus, in auras
Confundet rerum species, et perdet inanes.

Anteriora magis semper finita remotis
Incertis dominentur et abscedentibus, idque
More relativo, ut majora minoribus extent.

Cuncta minuta procul massam densentur in unam,
Ut folia arboribus sylvarum, et in æquore fluctus.

Contigua inter se coeant, sed dissita distent,
Distabuntque tamen grato et discrimine parvo.

Extrema extremis contraria jungere noli;
Sed medio sint usquè gradu sociata coloris.

Corporum erit tonus atque color variatus ubique:
Quærat amicitiam retrò, ferus emicet antè.

Supremum in tabulis lumen captare diei
Insanus labor artificum; cum attingere tantùm
Non pigmenta queant; auream sed vespere lucem,
Seù modicum mane albentem, sive ætheris actam
Post hiemem nimbis transfuso sole caducam,

Seu nebulis fultam accipient, tonitruque rubentem.

 Lævia quæ lucent, veluti cristalla, metalla,
Ligna, ossa et lapides; villosa, ut vellera, pelles,
Barbæ, aqueique oculi, crines, holoserica, plumæ;
Et liquida, ut stagnans aqua, reflexæque sub undis
Corporeæ species, et aquis contermina cuncta,
Subter ad extremum liquidè sint picta, superque
Luminibus percussa suis, signisque repostis.

 Area vel campus tabulæ vagus esto, levisque
Abscedat latus, liquidèque benè unctus amicis
Totâ ex mole coloribus, unâ sivè patellâ :
Quæque cadunt retrò in campum confinia campo.

 Vividus esto color, nimio non pallidus albo,
Adversisque locis ingestus plurimus ardens;
Sed leviter parcèque datus vergentibus oris.

 Cuncta labore simul coeant velut umbrâ in eâdem :
Tota siet tabula ex unâ depicta patellâ.

 Multa ex naturâ speculum præclara docebit;
Quæque procul serò spatiis spectantur in amplis.

 Dimidia effigies, quæ sola, vel integra, plures.
Antè alias posita ad lucem, stet proxima visu,
Et latis spectanda locis, oculisque remota,
Luminis umbrarumque gradu sit picta supremo.

 Partibus in minimis imitatio justa juvabit
Effigiem, alternas referendo tempore eodem
Consimiles partes, cum luminis atque coloris
Compositis justisque tonis, tunc parta labore
Si facili et vegeto micat ardens, viva videtur.

 Visa loco angusto tenerè pingantur, amico
Juncta colore graduque; procul quæ picta, feroci

Sint et inæquali variata colore, tonoque :
Grandia signa volunt spatia ampla ferosque colores.

Lumina lata unctas simul undique copulet umbras
Extremus labor. In tabulas demissa fenestris
Si fuerit lux parva, color clarissimus esto :
Vividus at contrà obscurusque in lumine aperto.

Quæ vacuis divisa cavis vitare memento :
Trita, minuta, simul quæ non stipata dehiscunt;
Barbara, cruda oculis, rugis fucata colorum,
Luminis umbrarumque tonis æqualia cuncta;
Fœda, cruenta, cruces, obscena, ingrata, chimeras,
Sordidaque et misera, et vel acuta, vel aspera tactu,
Quæque dabunt formæ temerè congesta ruinam,
Implicitasque aliis confundent miscua partes.

Dumque fugis vitiosa, cave in contraria labi
Damna mali, vitium extremis nam semper inhæret.

Pulchra gradu summo graphidos stabilita vetustæ
Nobilibus signis sunt grandia, dissita, pura,
Tersa, velut minimè confusa, labore ligata,
Partibus ex magnis paucisque efficta, colorum
Corporibus distincta feris, sed semper amicis.

Qui benè cœpit, uti facti jam fertur habere
Dimidium; picturam ita nil sub limine primo
Ingrediens puer offendit damnosius arti,
Quàm varia errorum genera ignorante magistro
Ex pravis libare typis, mentemque veneno
Inficere, in toto quod non abstergituræ vo.

Nec graphidos rudis artis adhuc citò qualiacumque
Corpora viva super studium meditabitur antè
Illorum quàm symmetriam, internodia, formam
Noverit, inspectis, docto evolvente magistro,

Archetypis, dulcesque dolos præsens erit artis.
Plusque manu ante oculos quam voce docebitur usus.

Quære artem quæcumque juvant, fuge quæque repugnant;
Corpora diversæ naturæ juncta placebunt;
Sic ea quæ facili contempta labore videntur;
Æthereus quippè ignis inest et spiritus illis.
Mente diù vereata, manu celeranda repenti.
Arsque laborque operis gratâ sic fraude latebit;
Maxima deindè erit ars, nihil artis inesse videri.

Nec priùs inducas tabulæ pigmenta colorum,
Expensi quàm signa typi stabilita nitescant,
Et menti præseus operis sit pegma futuri.
Prævaleat sensus rationi, quæ officit arti
Conspicuæ, inque oculis tantummodò circinus esto.

Utere doctorum monitis, nec sperne superbus
Discere quæ de te fuerit sententia vulgi.
Est cæcus nam quisque suis in rebus, et expers
Judicii, prolemque suam miratur amatque.
Ast ubi consilium deerit sapientis amici,
Id tempus dabit, atque mora intermissa labori.
Non facilis tamen ad nutus et inania vulgi
Dicta levis mutabis opus, geniumque relinques.
Nam qui parte suâ sperat benè posse mereri
Multivagâ de plebe, nocet sibi, nec placet ulli.

Cumque opere in proprio soleat se pingere pictor,
(Prolem adeò sibi ferre parem natura suevit!)
Proderit imprimis pictori noscere sese;
Ut data quæ genio colat, abstineatque negatis.
Fructibus utque suus nunquam est sapor atque venustas
Floribus, insueto in fundo præcoce sub anni

Tempore, quos cultus violentus et ignis adegit;
Sic nunquàm nimio quæ sunt extorta labore,
Et picta invito genio, nunquàm illa placebunt.

Vera super meditando, manus, labor improbus adsit :
Nec tamen obtundat genium, mentisque vigorem.

Optima nostrorum pars est matutina dierum,
Difficili hanc igitur potiorem impende labori.

Nulla dies abeat quin linea ducta supersit.

Perque vias vultus hominum, motusque notabis
Libertate suâ proprios, positasque figuras
Ex sese faciles, ut inobservatus habebis.

Mox quodcumque mari, terris et in aere pulchrum
Contigerit, cartis propera mandare paratis,
Dum præsens animo species tibi fervet hianti.

Non epulis nimis indulget pictura, meroque
Parcit, amicorum quantùm ut sermone benigno
Exhaustam reparet mentem recreata, sed indè
Litibus et curis in cælibe libera vitâ,
Secessus procul à turbâ strepituque remotos,
Villarum rurisque beata silentia quærit.
Namque recollecto totâ incumbente Minervâ,
Ingenio rerum species præsentior extat,
Commodiùsque operis compagem amplectitur omnem.

Infami tibi non potior sit avara peculî
Cura, aurique fames, modicâ quàm sorte beato
Nominis æterni et laudis pruritus habendæ,
Condignæ pulchrorum operum mercedis in ævum.

Judicium, docile ingenium, cor nobile, sensus
Sublimes, firmum corpus, florensque juventa,
Commoda res, labor, artis amor, doctusque magister;

Et quamcumque voles occasio porrigat ansam,
Ni genius quidam adfuerit sidusque benignum,
Dotibus his tantis nec adhuc ars tanta paratur.
Distat ab ingenio longè manus. Optima doctis
Censentur quæ prava minùs; latet omnibus error,
Vitaque tam longæ brevior non sufficit arti.
Desinimus nam posse senes, cum scire periti
Incipimus, doctamque manum gravat ægra senectus,
Nec gelidis fervet juvenilis in artubus ardor.

Quare agite, ò juvenes, placido quos sidere natos
Paciferæ studia allectant tranquilla Minervæ,
Quosque suo fovet igne, sibique optavit alumnos.
Eia agite, atque animis ingentem ingentibus artem
Exercete alacres, dùm strenua corda juventus
Viribus exstimulat vegetis, patiensque laborum est;
Dum vacua errorum nulloque imbuta sapore
Pura nitet mens, et rerum sitibunda novarum,
Præsentes haurit species, atque humida servat.

In geometrali priùs arte parumper adulti
Signa antiqua super graïorum addiscite formam;
Nec mora nec requies noctuque diuque labori,
Illorum menti atque modo, vos donec agendi
Praxis ab assiduo faciles assuerit usu.

Mox ubi judicium emensis adoleverit annis,
Singula quæ celebrant primæ exemplaria classis
Romani, Veneti, Parmenses atque Bononi,
Partibus in cunctis pedetentim atque ordine recto,
Ut monitum supra est, vos expendisse juvabit.

Hos apud invenit Raphaël miracula summo
Ducta modo, veneresque habuit quas nemo deinceps.

Quidquid erat formæ scivit Bonarota potenter.

Julius à puero musarum eductus in antris,
Aonias reseravit opes, graphicâque poësi
Quæ non visa priùs, sed tantùm audita poëtis,
Antè oculos spectanda dedit sacraria Phœbi:
Quæque coronatis complevit bella triumphis
Heroum fortuna potens, casusque decoros
Nobiliùs re ipsâ antiquâ pinxisse videtur.

Clarior antè alios Corregius extitit, amplâ
Luce superfusâ circùm coeuntibus umbris,
Pingendique modo grandi, et tractando colore
Corpora. Amicitiam gradusque, dolosque colorum
Compagemque ita disposuit Titianus, ut indè
Divus sit dictus, magnis et honoribus auctus
Fortunæque bonis. Quos sedulus Annibal omnes
In propriam mentem atque modum mirâ arte coegit.

Plurimus indè labor tabulas imitando juvabit
Egregias, operumque typos; sed plura docebit
Natura antè oculos præsens; nam firmat et auget
Vim genii, ex illáque artem experientia complet.
Multa super sileo quæ commentaria dicent.

Hæc ego, dum memoror subitura volubilis ævi
Cuncta vices, variisque olim peritura ruinis,
Pauca sophismata sum graphica immortalibus ausus
Credere Pieriis. Romæ meditatus, ad Alpes
Dum super insanas moles inimicaque castra
Borbonidum decus et vindex Lodoicus avorum
Fulminat ardenti dextrâ, patriæque resurgens
Gallicus Alcides premit Hispani ora leonis.

FINIS.

Contraste insuffisant

NF Z 43-120-14

www.ingramcontent.com/pod-product-compliance
Lightning Source LLC
Chambersburg PA
CBHW071544220526
45469CB00003B/918